마음을 전하고 소소한 일상을 담는
손그림 일러스트

일러스트레이터 카모

시작하며

안녕하세요, 만나서 반갑습니다!

일러스트레이터 카모예요.

이 책에 관심을 가져주셔서 감사합니다.

이번 책의 주제는 '마음을 전하다'입니다. 일상에서 만나는 다양한 상황에서

사소한 한마디를 전할 때 사용할 수 있는 일러스트를 가득 실었어요.

소중한 사람, 친한 친구, 멀리 있어서 좀처럼 만나기 힘든 사람,

그리고 애쓰고 있는 자기 자신에게.

그런 사람들에게 마음을 표현하는 일러스트를 그려 전해보면 어떨까요?

글씨뿐인 메모, 사무적인 소통,

업무 내용만 가득한 수첩에 자그마한 그림 하나를 보탠다면……

메모를 볼 때, 수첩을 펼쳤을 때,

나도 모르게 "오오!" 하며 기분이 좋아질지도 몰라요.

그런 소소한 "오오!"를 위해 이 책을 만들었습니다.

이 책이 마음을 전하고 싶은 여러분에게 힘이 될 수 있기를 바랍니다.

일러스트레이터 **카모**

* 한국어 번역판은 오리지널 일러스트 문자 표현을 한글 문자로 옮기면서
 디지털로 표현하고 있기 때문에 오리지널 색감이나 표현과는 다른 부분이 있습니다.

사용하는 도구와 핵심 파악하기

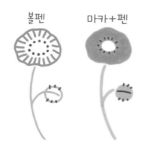

볼펜

마카+펜

이 책에서는 주로 '마카'를 사용해 일러스트를 그립니다.
선을 그을 때만이 아니라 색을 칠할 때도 좋은 도구여서
보송보송 말랑말랑한 느낌을 표현하는 데 안성맞춤이에요.
덧그리거나 섬세한 일러스트를 그릴 때는 볼펜을 사용합니다.

마카는 기본적으로 투명한 잉크인 수성 마카를 사용합니다.
(상세한 설명은 6~7쪽을 참고해주세요)

말랑말랑 포인트

1 빈틈없이 완벽하게 그리려고 하지 않아도 OK

완벽한 동그라미 & 좌우대칭

말랑

반듯

말랑

말랑~하게

가보자고~

2 세세한 부분은 신경 쓰지 않기 & 아예 그리지 않기

거의
안 그렸는데도

소방차로
보이죠?

'최소한으로 그리고도
그럴듯하게 보일 방법'을
고민하기

진짜네!
별로 안 그렸어!!

● 조금만 주의를 기울이면 더 멋지게 마무리되는 포인트

올바른 위치를
의식한다

사람의 팔은
어깨부터
뻗어 나오지

색감을
통일한다

신나게
그려봐요!

차 례

사용하는 도구와 핵심 파악하기 ······ 3

컬러 펜 알아보기 ······ 6

다양한 컬러 수성펜 ······ 7

종이 알아보기 ······ 8

PROLOGUE

마을을 전하는
일러스트 그리기

001 펜 사용법 ······ 10

002 선 그리기의 기본 ······ 11

003 채색의 기본 ······ 12

004 색깔 선택하기·조합하기 ······ 14

005 괘선 그리기의 기본 ······ 15

006 테두리 그리기의 기본 ······ 16

007 활용 만점! 테두리 샘플 ······ 18

008 활용 만점! 무늬 샘플 ······ 20

009 마음을 전하는 캐릭터① ······ 22

010 마음을 전하는 캐릭터② ······ 23

011 마음을 전하는 캐릭터③ ······ 24

PART1

마음이
따끈따끈

012 응원하기 ······ 28

013 수고했어요 ······ 30

014 대단해·해냈구나! ······ 32

015 감사의 마음 전하기 ······ 34

016 부탁하기 ······ 38

017 권유하기 ······ 39

018 OK·확인 답변하기 ······ 40

019 미안한 마음 전하기 ······ 42

020 인사하기 ······ 44

021 끝맺음 인사 ······ 46

022 안부 묻기 ······ 48

023 선물 ······ 50

024 축하 인사 ······ 52

COLUMN 나를 표현하는 이모티콘을 만들어보자! ······ 54

PART2

학교에서
직장에서

025 집에서, 가족과 함께 ······ 58
026 일상 일러스트 ······ 60
　　 Welcome Baby ······ 62
027 어린이집·유치원에서 ······ 64
028 초등학교에서 ······ 66
029 중학교·고등학교에서 ······ 68
030 학교 행사 ······ 70
031 동아리 활동·학원 ······ 72
032 수험·시험 ······ 74
033 직장에서, 동료와 선배에게 ······ 76
034 나눔과 택배 ······ 78
　　 My Lovely Pets ······ 80

거리에서의
만남도
일러스트로

035 병원 ······ 83
036 Restaurant ······ 84
037 Flower ······ 85
038 Zoo ······ 86
039 Aquarium ······ 87
040 Transfer ······ 88
041 Stay ······ 89
042 Travel ······ 90
043 나만의 시간 ······ 91
044 외출 준비 ······ 92

COLUMN　아이들이 좋아하는 쁘띠 일러스트 ······ 94

PART3

바뀌는 계절에 따라

045 봄 일러스트 ······ 98
046 입학·졸업 ······ 100
047 봄 이벤트·휴일 ······ 102
048 여름 일러스트 ······ 104
049 바다·수영장·축제 ······ 106
050 여름 안부 ······ 108
051 가을 일러스트 ······ 110
052 가을 이벤트 ······ 112
053 핼러윈 ······ 114
054 겨울 일러스트 ······ 116
055 크리스마스 ······ 118
056 설날 ······ 120
057 겨울 안부·밸런타인데이 ······ 122
058 열두 달 ······ 124
059 날씨 ······ 125
060 생일·기념일 ······ 126

컬러 펜 알아보기

컬러 펜은 펜촉이 펠트나 합성섬유 등으로 만들어진 펜을 말한다.
그중에서도 펜촉이 두꺼운 펜을 '마카'라고 부르는 경우가 많다.

잉크의 종류

수성(투명)

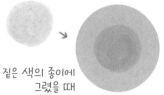

짙은 색의 종이에
그렸을 때

투명한 잉크는, 잉크가
종이에 흡수되는 느낌

수성(불투명)

짙은 색의 종이에
그렸을 때

불투명한 잉크는, 잉크가
종이에 얹어지는 느낌

유성

금속이나 플라스틱에도
그릴 수 있는 잉크

알코올

흐리게 하거나 번지게
할 수 있는 잉크

펜촉의 종류

극세
타입

가는
글씨용

중간~굵은
글씨용

선을 긋기
편한
사각 타입

붓펜
타입

점을 찍기
편한 타입

펜 보관법

펜을 세워서 보관하면 잉크가 아래쪽으로 쏠린다. 잉크가 막혀서 나오지 않거나
색이 흐려지는 원인이 될 수 있기 때문에 되도록 옆으로 눕혀 보관한다.
그리고 직사광선이나 고온다습한 장소에서 보관하지 않는다.

다양한 컬러 수성펜

색조는 물론이고 펜촉이나 심의 두께에도 각자 개성이 있다.
어떤 펜이 사용하기 편한지, 사용 목적은 무엇인지에 따라 선택한다.

사쿠라 크레파스/
PIGMA

내수성이 있어서 많은
전문가도 애용하는 실력파.
보통 '밀리 펜'이라고 부른다.

미쓰비시 연필/
EMOTT

0.4mm의 극세용 펜.
섬세한 일러스트를 그리거나
표현하기에 안성맞춤.

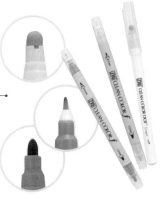

쿠레타케/
CLEAN COLOR

펜촉(닙)이 두 개
달린 트윈 타입.
도트 펜이나
붓펜도 있다.

미쓰비시 연필/
PURE COLOR

선명한 발색이 특징.
펜촉이 잘 뭉개지지 않고
견고하다.

지브라/
마일드 라이너

차분한 색조라 눈이 편하다.
붓펜 타입도 있다.

톰보 연필/
ABT

하나의 펜에 브러시 펜과
가는 펜이 함께 있어서
편리한 데다
색이 압도적으로 많아 인기.

미쓰비시 연필/
포스카

불투명한 잉크로
바탕색에 관계없이
깔끔한 발색을 자랑한다.

볼펜

지브라/
사라사 클립

내수성이 있어서 잘 번지지
않는다. 겹쳐 그리거나
섬세한 일러스트에 좋다.

종이 알아보기

컬러 펜은 종이와의 궁합도 중요하다. 다양한 종이와 펜을 조합해서 사용해보고,
비침이나 번짐 정도를 두루두루 살펴보자. 제가 즐겨 사용하는 종이는 바로 이것.

얇은 종이

복사용지

연습할 때
쓰기에도 편하다.
제조사에 따라
종이의 질감도 각양각색.

마루망/ 크로키

부드럽게 그려지고,
얇아서 다루기도
쉬운 종이.
매수도 넉넉하다.

특수 용지

마루망/ 그림용지

꺼끌꺼끌한 두꺼운 종이.
거친 질감 특유의 맛이
멋있는 종이.

트래블러즈 노트/
리필 경량용지

얇고 매끈매끈한
질감의 종이.
잉크와의 궁합 O

간단한 메시지를 보낼 때 쓰기 좋은 카드 타입

작고 귀여운 미니 카드는
가벼운 인사를 전할 때 제격이다.
색깔과 형태도 풍부해서
다방면으로 활용 가능하다.

마음을 전하는 일러스트 그리기

특별한 배색 센스나 그림 실력이 없어도

포인트만 파악하면 귀여운 그림을 그릴 수 있습니다.

우선은 심플한 일러스트와 무늬 그리기부터 시작해보아요!

펜 사용법

펜촉의 모양과 굵기에 따라 선의 모양이나 그리는 방법도 달라진다.
펜마다 다른 각각의 특징을 알아보고 자유자재로 다룰 수 있을 때까지
다양한 선을 연습해보자!

극세

너무 강한 힘으로 누르지 말고,
펜촉이 찌그러지지 않도록 주의하며 선을 긋는다.

가는 펜~굵은 펜

되도록 일정한 힘을 유지하면 선을 깔끔하게 그릴 수 있다.
선의 굵기는 용도에 맞게 선택한다.

네모난 타입

뾰족한 쪽을 아래로 향하게 두고 그리면 가는 선을 그릴 수 있다.

뾰족한 쪽을 위로 향하게 두고 그리면 양 끝이 깔끔한 굵은 선을 그릴 수 있다.

붓펜 타입

붓꼬리를 세우면 가는 선

붓꼬리를 눕히면 굵은 선

‹ POINT! ›

● 펜을 누르는 힘에 따라
　선의 굵기도 달라진다.

약하게
눌렀을 때

세게
눌렀을 때

※ 펜촉이
찌그러지거나
휘어지지
않도록 주의!

● 다양한 선

선을 다양하게 그려보면서
굵기와 선 꼬리 등의
조절 감각을 익힌다.

☑ No. **002**

선 그리기의 기본

같은 그림을 그리더라도 선을 어떻게 긋고 연결하는지,
펜을 어떻게 조합하는지에 따라 일러스트의 분위기가 바뀐다.
자신의 취향에 맞는 방법을 찾아보자.

선의 패턴

선의 연결 방법에 따라 완성도가 어떻게 달라지는지 체크

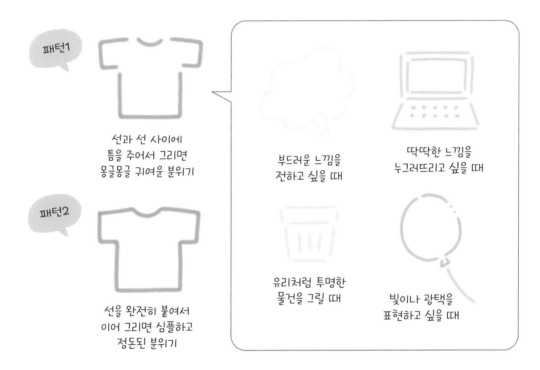

패턴1

선과 선 사이에
틈을 주어서 그리면
몽글몽글 귀여운 분위기

부드러운 느낌을
전하고 싶을 때

딱딱한 느낌을
누그러뜨리고 싶을 때

패턴2

선을 완전히 붙여서
이어 그리면 심플하고
정돈된 분위기

유리처럼 투명한
물건을 그릴 때

빛이나 광택을
표현하고 싶을 때

볼펜을 활용해 그리기

캐릭터의 얼굴 등에 덧그리는 작은 선이나 무늬 같은 세밀한 선을 그릴 때는 볼펜이 활약할 차례.
마카 위에 겹쳐 그려도 잘 번지지 않는다.

반가워!

채색의 기본

선 그리는 방법과 마찬가지로 채색 방법도 일러스트의 분위기를 바꿔주는 중요한 요소다. 기본적인 채색부터 시작해서 익숙해지면 다양한 패턴을 연습해보자.

채색 패턴

채색의 가감에 따라 완성도가 어떻게 달라지는지 체크.

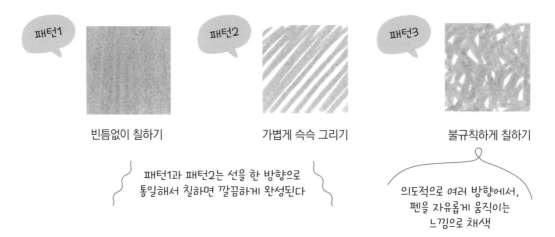

패턴1 빈틈없이 칠하기

패턴2 가볍게 슥슥 그리기

패턴3 불규칙하게 칠하기

패턴1과 패턴2는 선을 한 방향으로 통일해서 칠하면 깔끔하게 완성된다

의도적으로 여러 방향에서, 펜을 자유롭게 움직이는 느낌으로 채색

채색 방법

완성도에 큰 차이는 없으므로 취향에 따라 편한 방법을 선택해서 그린다.

패턴1

형태를 먼저 잡고 안쪽을 채운다.

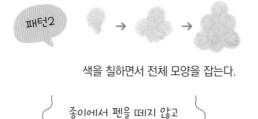

패턴2

색을 칠하면서 전체 모양을 잡는다.

종이에서 펜을 떼지 않고 한 번에 채색하면 잘 얼룩지지 않는다

채색 순서

채색 순서 역시 마음대로 결정하면 된다. 원하는 색부터 채색해도 좋다.

패턴1

옅은 색부터 시작해서 짙은 색을 칠한다.

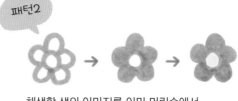

패턴2

채색할 색의 이미지를 이미 머릿속에서 정해두었다면 짙은 색부터 시작해서 나중에 옅은 색을 칠해도 OK.

선을 이용한 채색

선을 이용해 무늬를 그리듯이 채색하면 모티프 질감을 표현할 수 있다.

선으로 칠하기

사선으로 칠하기

짧은 선으로 칠하기

가로와 세로 선을
조합하기

선으로만 빈틈없이
칠하기

짧은 선의 방향을
바꾸며 칠하기

뱅글뱅글 도는
선 그리기

무작위로 점 찍기

짧은 선을 무작위로

뱅글뱅글 선으로
빈틈없이 칠하기

규칙적으로 점 찍기

짧은 선으로
메우듯이 칠하기

● **이 책에서 주로 사용하는 마카 색**

※ 마카의 종류에 따라 색깔과 감도, 번짐이나 얼룩 등 저마다 개성이 다릅니다.
※ 이 책에 실린 그림은 디지털 도구를 사용한 일러스트이므로 실제 색과 완성도에는 약간 차이가 있습니다.

색깔 선택하기·조합하기

흔히 색깔 선택에 어려움을 느끼기 쉽지만, 핵심을 파악해두면 문제없음!
시작 단계에서는 복잡하게 생각하지 말고,
원하는 색을 이용해 마음 편히 일러스트 그리기부터 즐기자.

색깔 선택하기

포인트는 주제 정하기

어렵게 생각하지 않아도 OK!
"이 분홍색을 쓰고 싶어!" "빨강과 초록을 사용해서
크리스마스 분위기가 나게 그리고 싶어" 등등, 단순한
주제만 결정해도 색깔 선택까지 순조롭게 진행된다.

색깔 조합하기

**포인트는 색깔의 수와
일러스트의 크기**

기본적으로는 어떤 색을 조합해도 상관없다.
"뭔가 정돈되지 않은 느낌인데" "어수선해 보여"
라는 느낌이 든다면, 일러스트의 크기에 비해서
너무 많은 색깔을 쓰고 있을 가능성이 있다!

평균적으로……

미니 카드처럼 작은 종이에
그리는 원 포인트 일러스트라면 → 1~3색

엽서 크기의 종이에 채우는
일러스트라면 → 1~4.5색

당신은 어떤 타입? 그림 그리는 순서 예시

먼저 결정 하는 타입

크리스마스니까
이 세 가지 색으로 그려야지!

→

빨강과 초록을 메인으로 하고
금색을 포인트로 넣자

→

메리
크리스마스

완성!

그리면서 결정 하는 타입

이 분홍색을
쓸 거야!

→

메시지를 넣고
싶으니까
한 가지 색을 더 쓰자

→

뭔가 좀 허전한데……
색깔 하나를 더 써서 완성!

THANK YOU

☑ No. **005**

괘선 그리기의 기본

글씨 아래 혹은 카드 위아래에 그림을 그려 넣으면 전체적으로
화사한 분위기를 낼 수 있다. 패턴을 익혀두면 일러스트와
색깔을 살짝만 바꿔도 끝없이 변형해서 사용 가능하다.

 부분을 다양한 일러스트로 바꿔가며 변화를 준다.

일러스트를 나란히 그리기

같은 일러스트를 나란히 그리기

같은 일러스트를 색깔과 방향을 바꾸며
나란히 그리기

비슷한 무늬의 일러스트를 규칙적으로
나란히 그리기

비슷한 무늬의 일러스트를 불규칙적으로
나란히 그리기

일러스트와 선 조합하기

직선 위에

곡선 위에

선 사이에

선과 교차해서

좌우 대칭으로

선과 선 안에

15

테두리 그리기의 기본

누군가에게 건네는 편지에는 물론이고 수첩이나 노트에 활용하기도
좋은 테두리 일러스트. 자신이 좋아하는 모티프나 계절 아이템을 사용해서
생동감 있게 꾸며보자.

일러스트의 위치를 바꾸어 테두리 만들기

사각 테두리

둥근 테두리

원 포인트

세로, 가로 순서로 대조하며 그리면
균형 맞추기가 쉽다.

상하로 끼워 넣기

좌우로 끼워 넣기

일러스트를 테두리로 활용하기

● 그림의 형태를 그대로 살린다

● 그림의 일부를 과장해서 공간을 만든다

● 일러스트의 형태나 특징을 살린다

활용 만점! 테두리 샘플

그리기도 간단하면서 응용하기도 쉬운 테두리 샘플이 한가득.
화려한 리본, 톡톡 튀는 말풍선 등 여기에서 소개하는 일러스트를
참고로 하여 선 그리는 방법과 색깔을 바꿔가며 그려보자.

사각

오른쪽 아래 구석을 팔랑

둥글게 말기

삐뚤삐뚤 찢긴 고지도 느낌

모서리나 일부를 고정하기

고정하는 물건도 여러 가지

칠판

입체

태양을 받아
생기는 그림자를
떠올린다.

시선의 방향을
상상하며 입체감을
표현하자.

액자처럼 꾸미기

18

리본

● 리본 그리기의 기본

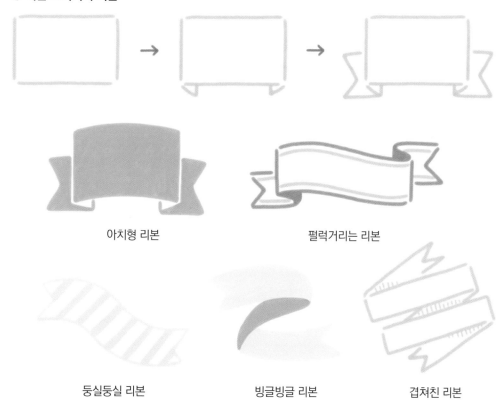

아치형 리본

펄럭거리는 리본

둥실둥실 리본

빙글빙글 리본

겹쳐친 리본

말풍선

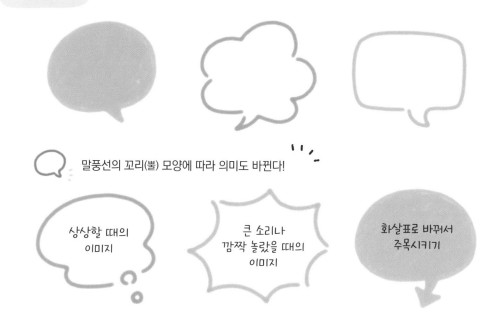

말풍선의 꼬리(뿔) 모양에 따라 의미도 바뀐다!

상상할 때의
이미지

큰 소리나
깜짝 놀랐을 때의
이미지

화살표로 바꿔서
주목시키기

활용 만점! 무늬 샘플

무늬를 그리면 더욱 특별한 느낌을 연출할 수 있다. 언뜻 복잡해 보이지만 막상 그려보면 단순한 선과 마크를 반복해서 그리는 쉬운 패턴도 있으니 일단 한번 그려보자.

........

선

● 가로, 세로, 사선으로 그리는 선만으로도 심플하고 멋진 무늬가!

● 선을 조합하면 더욱 귀엽다. 선의 폭을 바꾸어도 GOOD!

가는 선 굵은 선 가는 선 × 굵은 선

점

물방울 무늬 큰 원 점 세 개를 한 세트로

옅은 색으로 그리면
일러스트 위에 메시지를 겹쳐 적기 좋다!

다양한 무늬

격자무늬

두 가지 색을 교차하여 그린다.
종이의 원래 색을 활용해도 OK.

파도 무늬

물결 모양 선을 겹겹이 그린다.
중간에 선의 색을 바꿔도 예쁘다.

나무

불규칙하게 그린다.
다른 색깔을 섞어서 그리면
리듬감이 생긴다.

물방울

규칙적으로 늘어놓아도
색깔을 마음대로 배치해도
귀엽다.

레몬

일러스트를 크게 배치한
톡톡 튀는 도안이라 눈길을
사로잡는다.

꽃무늬

꽃 모양(모티프)을 하얗게
비워놓고 배경에 색을
칠하는 패턴.

에스닉

다양한 선과 마크를 한 줄씩
그려보자.

무늬가 있는 점

선을 이용하여 원을 표현한다.
다양한 무늬로 그린 원과 조합해도 좋다.

색깔을 바꾸면 분위기도 바뀐다

같은 모양이라도
색깔을 어떻게 조합하는지에 따라
연상되는 이미지나 분위기가 달라진다.
주제에 맞는 색을 골라 그려보자.

동양풍

북유럽풍

마음을 전하는 캐릭터①

일러스트의 기본이라고도 할 수 있는 캐릭터 그리기.
개성을 나타내는 포인트와 형태를 바꾸는 요령을 알아보고
자신만의 오리지널 캐릭터를 만들어보자!

동그란 모양의 윤곽 안에 눈코입을 그리면 간단하게
인물 캐릭터가 완성된다. 거기에 머리카락을 추가해주면
개성이 드러나서 초상화처럼 변신!

윤곽 기본적으로 동그란 형태를 유지하면서 길쭉하게, 세모나게, 원하는 대로 그려보자.

이렇게만 그려도
멋진 캐릭터 완성!

머리카락 한두 개의 선으로 심플하게 표현하는 것이 포인트!

캡을 그리면
모자가 된다

다양한 인물 표현

마카를 이용해
머리카락을 꼼꼼히 칠한다

윤곽을 그리지 않는
방법도 있다

상황이나 취향에 따라
다양하게 그리기를 즐기자!

● **자신의 닮은꼴 캐릭터를 그리려면**

윤곽과 헤어스타일만으로 자신을 표현할 수
있도록 그려보자. 심플한 그림이기 때문에
그리다 보면 눈코입은 자연스럽게 자신의
얼굴과 비슷해진다.

☑ No. **010**

마음을 전하는 캐릭터②

SNS에서도 동물을 소재로 만든 캐릭터가 인기가 많다.
동물들의 특징을 파악하면 더욱 멋있게 그릴 수 있다.
익숙해지면 털 모양을 표현해도 좋다.

윤곽과 눈코입을 그리는 건 인물 그리기와 똑같다.
동물을 그릴 때는 귀의 모양과 위치를 바꾸면서 표현한다.
무늬를 추가하면 더욱 개성 있는 캐릭터를 만들 수 있다!

윤곽 새끼 동물과 작은 동물은 동그랗게, 큰 동물이라면 네모꼴 등으로 이미지에 변화를 준다.

새끼 곰 어른 곰 족제비 종류 말 종류

귀 동물의 종류에 어울리는 귀를 찾아 그려보자.

특징을
살짝 추가

POINT!

● **동물처럼 보이게 하려면**

↓

인물 그리는 방법과
똑같아도 귀여운 건
마찬가지.
더욱 동물처럼 보이게
그리고 싶을 때는 코와
입을 선으로 연결해보자.

취향대로 선택해도
OK

● **종이의 색을 활용한다**

입 주변을 색칠하지 않고
종이의 색을
그대로 활용해 표현

전부 칠하지 않고
선으로 테두리 그리기

종이의 색도 그림의 일부라고 생각하면서 그리자

☑ No. **011**

마음을 전하는 캐릭터③

통통 튀어 재미있는 '물건'의 캐릭터는 어른은 물론이고 어린아이들도 좋아한다.
표정이나 손발의 움직임을 표현해서 캐릭터다운 모습을 연출해보자.

아이템에 눈코입을 그려주면 곧바로 캐릭터 완성.
팔다리를 붙여주고 움직임까지 표현하면 재미있는
인상의 명랑한 분위기로!

얼굴 얼굴을 그리는 것만으로도 OK! 표정에 변화를 주면 한층 더 귀엽다.

팔다리 팔다리를 심플하게 그려주면 생동감이 생기면서 메시지 전달력 상승!

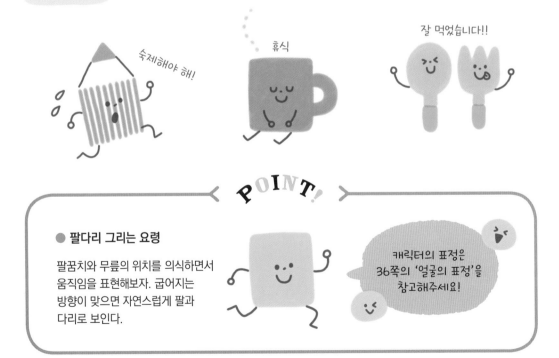

● **팔다리 그리는 요령**

팔꿈치와 무릎의 위치를 의식하면서
움직임을 표현해보자. 굽어지는
방향이 맞으면 자연스럽게 팔과
다리로 보인다.

캐릭터의 표정은
36쪽의 '얼굴의 표정'을
참고해주세요!

PART1

마음이
따끈따끈

별것 아닌 메모와 메시지에도 일러스트를 덧붙여보면 어떨까요?

감사 인사를 전하고 싶을 때, 조금 급하게 부탁할 일이 생겼을 때,

갖가지 상황에서 사용할 수 있는 일러스트가 아주 많답니다.

메모지와 미니 카드에 적힌
한마디에 마음이 따끈따끈

매일 주고받는 메시지뿐만 아니라,
약간의 정성으로 근사한 소품까지 만들 수 있다!

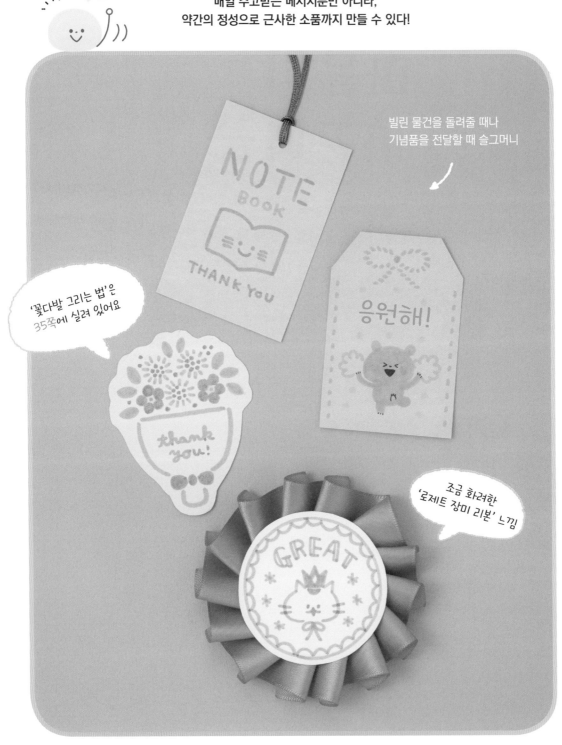

빌린 물건을 돌려줄 때나
기념품을 전달할 때 슬그머니

'꽃다발 그리는 법'은
35쪽에 실려 있어요

조금 화려한
'로제트 장미 리본' 느낌

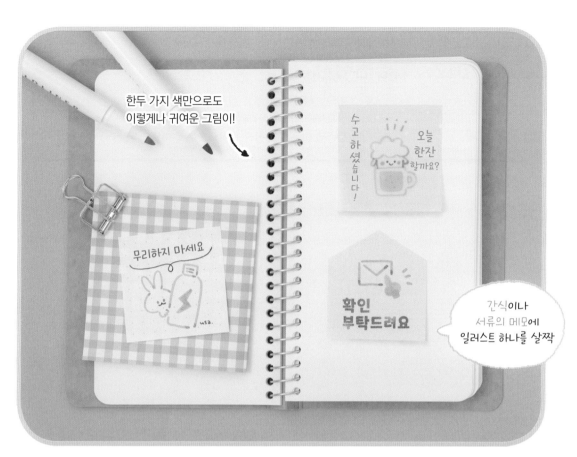

한두 가지 색만으로도
이렇게나 귀여운 그림이!

수고하셨습니다!

오늘 한잔 할까요?

무리하지 마세요

확인 부탁드려요

간식이나 서류의 메모에 일러스트 하나를 살짝

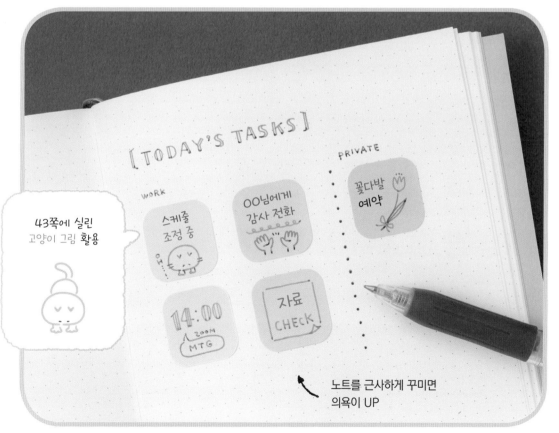

[TODAY'S TASKS]

WORK

PRIVATE

스케줄 조정 중

OO님에게 감사 전화

꽃다발 예약

14:00 ZOOM MTG

자료 CHECK

43쪽에 실린 고양이 그림 활용

노트를 근사하게 꾸미면 의욕이 UP

응원하기

"힘내" "파이팅" 하고 힘을 주고 싶을 때는
유머러스한 자세와 비타민이 떠오르는 색깔로 마음을 전하자.
캐릭터와 물건을 이용해 자신만의 방식으로 꾸며도 좋다.

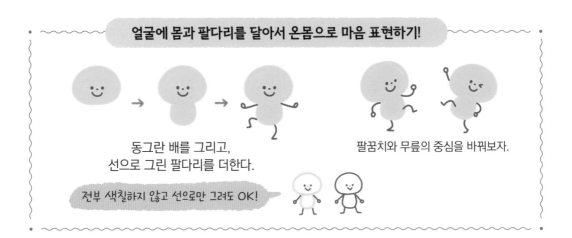

얼굴에 몸과 팔다리를 달아서 온몸으로 마음 표현하기!

동그란 배를 그리고,
선으로 그린 팔다리를 더한다.

팔꿈치와 무릎의 중심을 바꿔보자.

전부 색칠하지 않고 선으로만 그려도 OK!

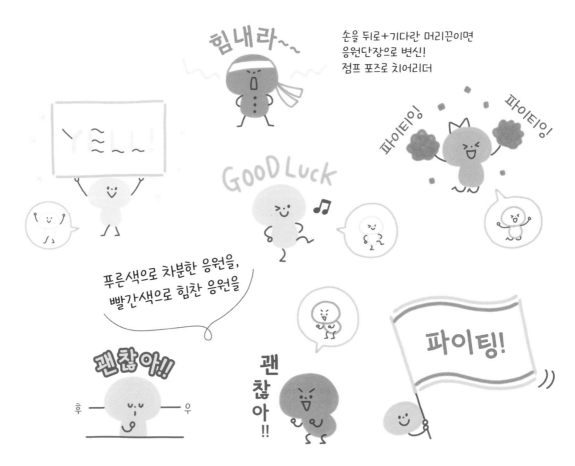

힘내라~~

손을 뒤로+기다란 머리끈이면
응원단장으로 변신!
점프 포즈로 치어리더

YELL!

GOOD LUCK

파이티잉

파이티잉

푸른색으로 차분한 응원을,
빨간색으로 힘찬 응원을

괜찮아!!

후 — 우

괜
찮
아
!!

파이팅!

응원 물품과 글씨를 섞어 그리기

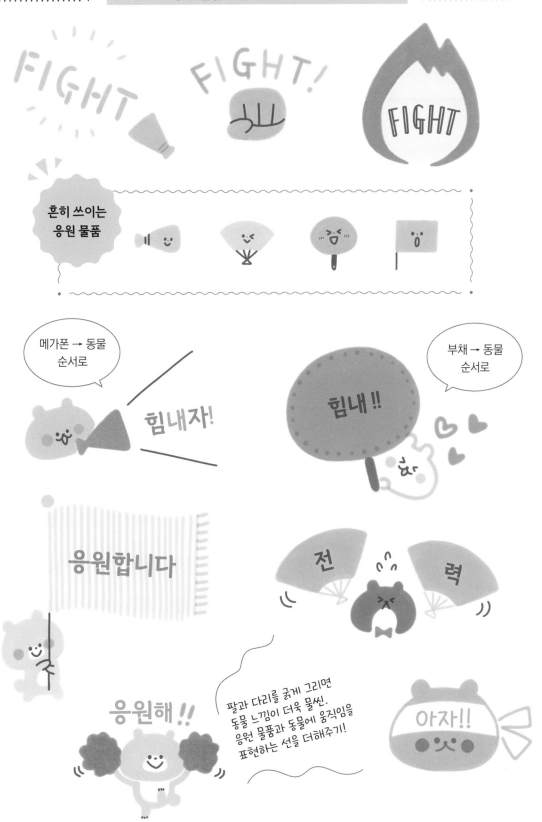

흔히 쓰이는
응원 물품

메가폰 → 동물
순서로

힘내자!

부채 → 동물
순서로

힘내!!

응원합니다

전 력

응원해!!

팔과 다리를 굵게 그리면
동물 느낌이 더욱 물씬.
응원 물품과 동물에 움직임을
표현하는 선을 더해주기!

아자!!

수고했어요

가족과 동료, 친구에게 수고했다고 격려하는 메시지를 일러스트로 그려
마음을 전해보자. 자신의 노력을 알아봐주는 사람이 있다는 사실을 알면
없던 힘도 솟아나는 법.

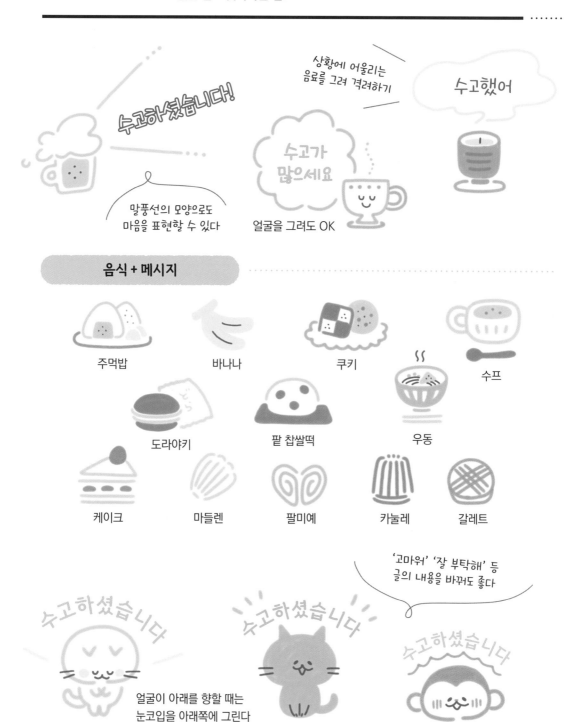

수고하셨습니다!

상황에 어울리는
음료를 그려 격려하기

수고했어

말풍선의 모양으로도
마음을 표현할 수 있다

수고가
많으세요

얼굴을 그려도 OK

음식 + 메시지

주먹밥	바나나	쿠키		수프
도라야키	팥 찹쌀떡	우동		
케이크	마들렌	팔미예	카눌레	갈레트

'고마워' '잘 부탁해' 등
글의 내용을 바꿔도 좋다

수고하셨습니다

수고하셨습니다

수고하셨습니다

얼굴이 아래를 향할 때는
눈코입을 아래쪽에 그린다

얼굴과 글씨를 겹쳐 그려서
일체감을 나타내보자!

수고
했어요

오랜시간
고생 많으셨
습니다

온화한 느낌을 주는
식물 일러스트는 다정한
한마디 전하기에 제격

하트도
마음을 전하기
좋은 모티프

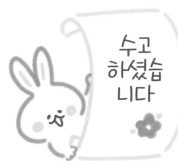

수고
하셨습
니다

수고하셨습니다

수고
많으셨습니다!!

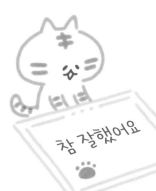

참 잘했어요

종이를 상장처럼 꾸미기

수고
했어

한쪽 손의
엄지와
손목 그리기

맞잡은 두 손의
손가락 네 개가
될 부분을 그리고

손목에서 뻗어 나온
팔과 손가락을
그려주면 완성

대단해·해냈구나!

손의 모양이나 포즈를 바꾸어 칭찬의 마음을 표현하자!
높은 산이나 반짝이는 왕관 등
특별한 느낌을 주는 소재로 바꿔 그려도 근사하다.

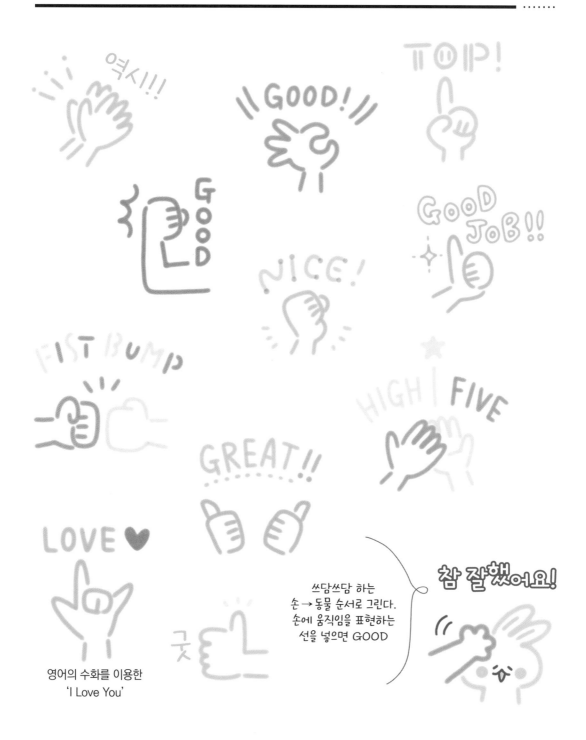

영어의 수화를 이용한
'I Love You'

쓰담쓰담 하는
손 → 동물 순서로 그린다.
손에 움직임을 표현하는
선을 넣으면 GOOD

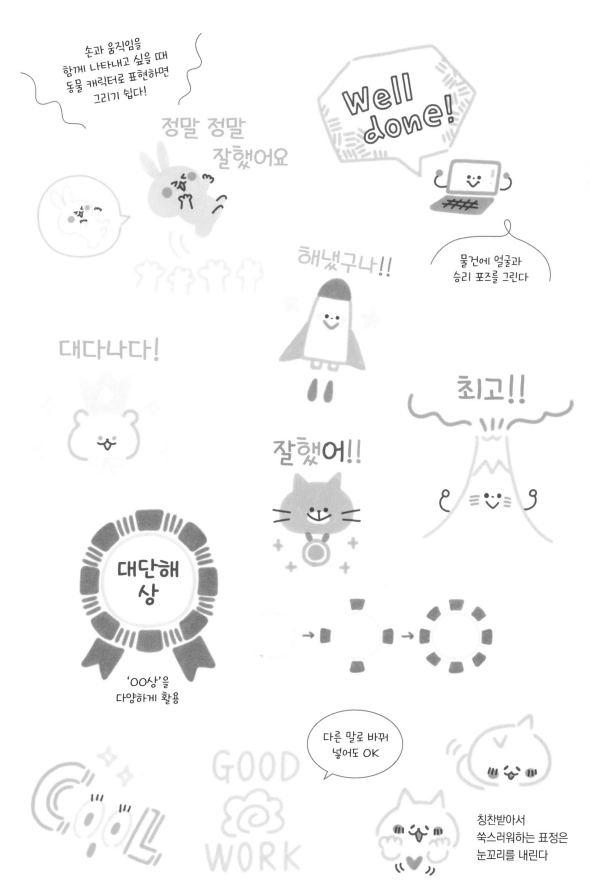

손과 움직임을
함께 나타내고 싶을 때
동물 캐릭터로 표현하면
그리기 쉽다!

정말 정말
잘했어요

Well done!

해냈구나!!

물건에 얼굴과
승리 포즈를 그린다

대다나다!

최고!!

잘했어!!

대단해
상

'○○상'을
다양하게 활용

다른 말로 바꿔
넣어도 OK

GOOD WORK

칭찬받아서
쑥스러워하는 표정은
눈꼬리를 내린다

감사의 마음 전하기

일상에서 소소한 감사 인사를 전할 때,
소중한 사람에게 마음을 담아 전할 때,
이런저런 상황에서 틀림없이 한몫할 일러스트.

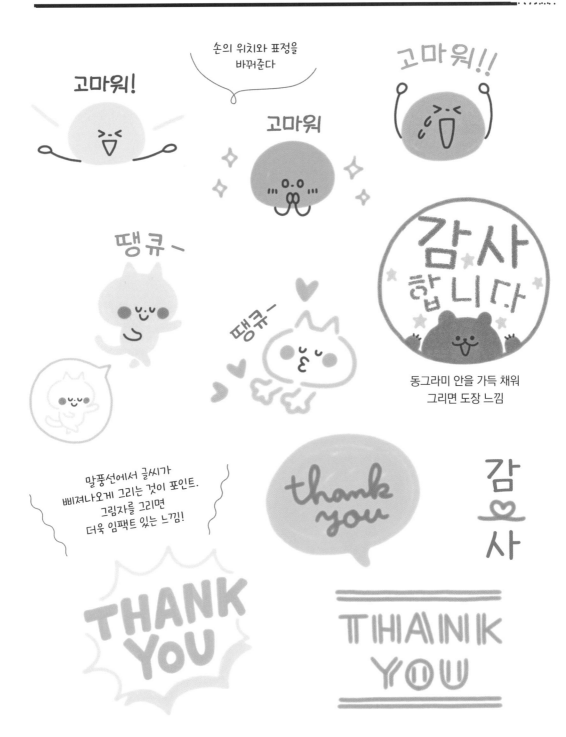

고마워!

손의 위치와 표정을
바꿔준다

고마워

고마워!!

땡큐-

땡큐-

감사
합니다

동그라미 안을 가득 채워
그리면 도장 느낌

말풍선에서 글씨가
삐져나오게 그리는 것이 포인트.
그림자를 그리면
더욱 임팩트 있는 느낌!

thank
you

감
♡
사

THANK
YOU

THANK
YOU

글씨에 있는 구멍을 하트로 꾸미기

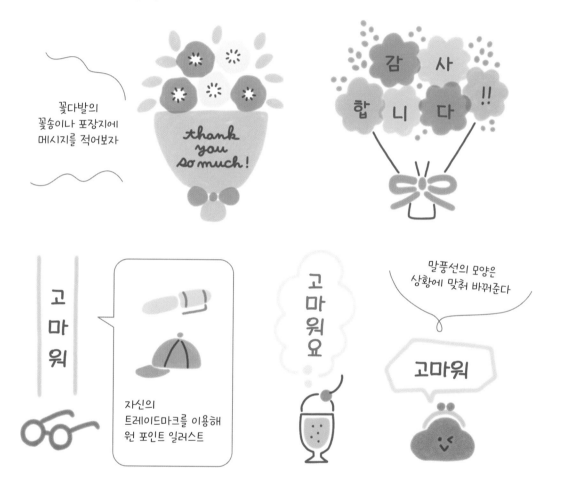

꽃다발의
꽃송이나 포장지에
메시지를 적어보자

자신의
트레이드마크를 이용해
원 포인트 일러스트

말풍선의 모양은
상황에 맞춰 바꿔준다

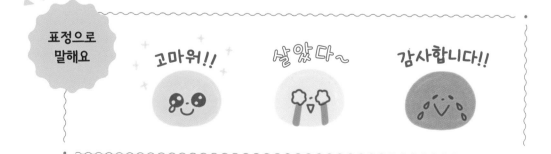

표정으로
말해요

얼굴의 표정

표정+글씨로 원 포인트 일러스트

정면

고개가 위를 향할 때는
눈코입도 위로

고개가 아래를 향하면
눈코입도 아래로

표정에 따라 색을 바꿔도 GOOD

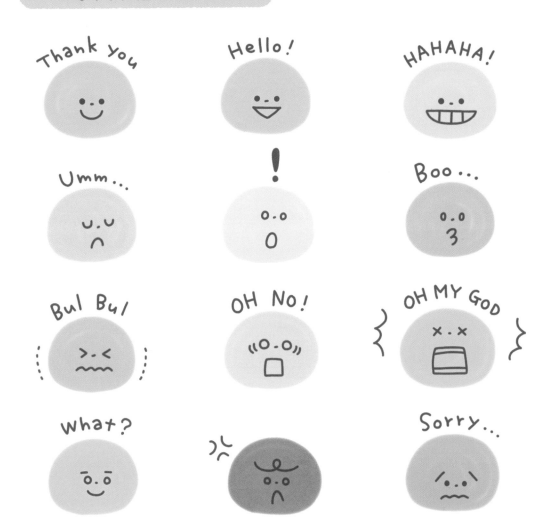

손의 표정

손으로도 기분을 표현할 수 있다!
엄지손가락의 위치가 포인트

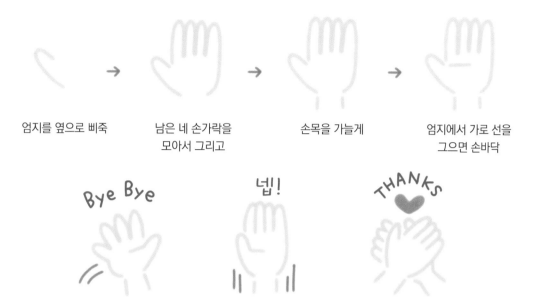

엄지를 옆으로 삐죽

남은 네 손가락을
모아서 그리고

손목을 가늘게

엄지에서 가로 선을
그으면 손바닥

Bye Bye

넵!

THANKS

손가락을 펼치면
활발한 느낌

손가락을 모아주면
빠릿빠릿한 느낌

양손을 포개
가슴에 손을 얹은 느낌

채색으로 손 그리기

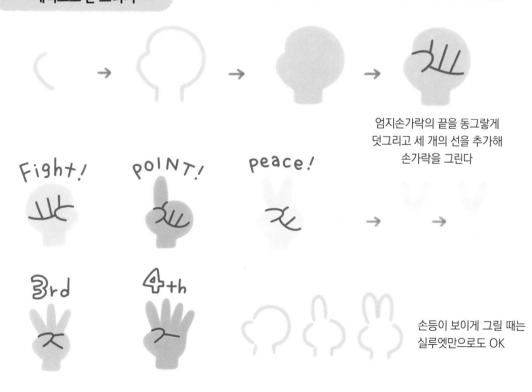

엄지손가락의 끝을 동그랗게
덧그리고 세 개의 선을 추가해
손가락을 그린다

Fight!

POINT!

peace!

3rd

4th

손등이 보이게 그릴 때는
실루엣만으로도 OK

부탁하기

일러스트 옆에 글씨를 보태는 것도 좋지만,
일러스트 안에 글씨를 넣으면 더욱 재미있게 표현된다.
말하기 힘든 부탁도 부드러운 인상을 주며 전할 수 있다.

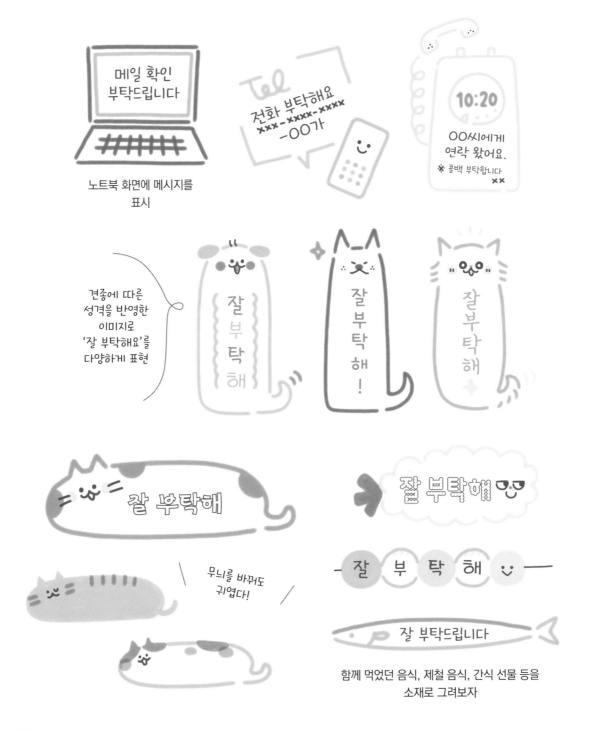

노트북 화면에 메시지를
표시

견종에 따른
성격을 반영한
이미지로
'잘 부탁해요'를
다양하게 표현

무늬를 바꾸어도
귀엽다!

함께 먹었던 음식, 제철 음식, 간식 선물 등을
소재로 그려보자

☑ No. **017**

권유하기

신나는 식사 권유에 흥이 오를 만한 귀여운 일러스트를 덧붙여보자.
문자만으로는 표현할 수 없는 뉘앙스까지도 전달할 수 있다.

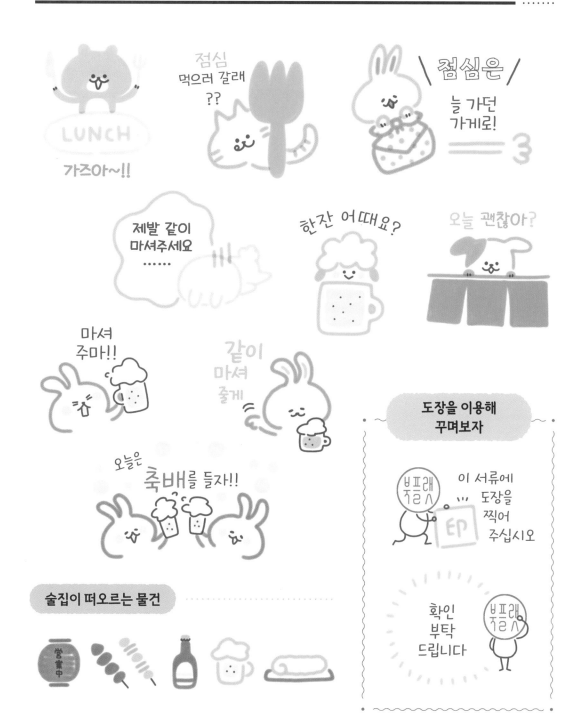

LUNCH
가즈아~!!

점심
먹으러 갈래
??

\ 점심은 /
늘 가던
가게로!
＝3

제발 같이
마셔주세요
……

한잔 어때요?

오늘 괜찮아?

마셔
주마!!

같이
마셔
줄게

오늘은
축배를 들자!!

**도장을 이용해
꾸며보자**

이 서류에
도장을
찍어
주십시오

印

확인
부탁
드립니다

술집이 떠오르는 물건

OK·확인 답변하기

자주 사용하는 OK 사인은 패턴을 많이 생각해두자.
캐릭터와 함께 쓰면 재치 만점의 유머러스한 마무리 완성!

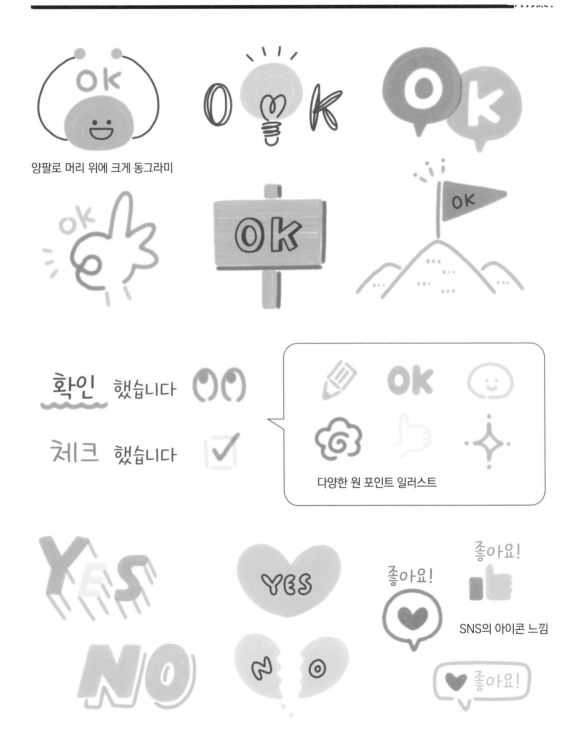

양팔로 머리 위에 크게 동그라미

확인 했습니다

체크 했습니다

다양한 원 포인트 일러스트

SNS의 아이콘 느낌

좋아요!

좋아요!

좋아요!

예썰

네엡

확인

손을 옆으로 돌려
경례하는 이미지.
손날 부분은 약간
타원으로 그린다.

동그라미 끝에
선 두 개로 그린
손가락을 더해
브이!

눈과 입의 위치를
일부러 삐뚤게 그리면
미묘한 표정을
드러낼 수 있다.

확
인
했습니다

확인

잘
알겠
습니다
꾸벅

네-엡

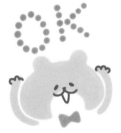
OK

커몬!

똑같은 포즈에 표정과 소품으로 변화주기

해군처럼 "예, 알겠습니다!",
절도 있게 "옛썰!"

라져!

알겠
습니다!!

옛썰!!
칼각

미안한 마음 전하기

미안한 마음을 표현하고 싶을 때는 눈물과 땀을 사용하자.
너무 많이 쓰지 않도록 주의하면서, 푸른 계열의 색을 쓰면
미안한 분위기를 잘 살릴 수 있다.

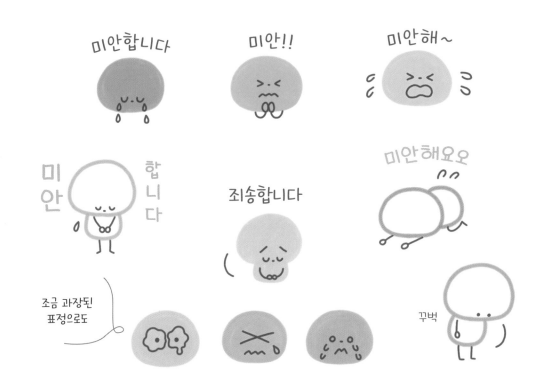

미안합니다

미안!!

미안해~

미안
안 합
니
다

죄송합니다

미안해요오

조금 과장된
표정으로도

꾸벅

그림자를 이용한 표현

빛이 앞에서
내리쬐어
그림자가
생긴 이미지

저질러
버렸어요

망했어요

빛이 뒤에서
내리쬐어
역광이 생긴
이미지

**그림자
응용하기**

그림자를 그리면
쓸쓸한 분위기가 감돈다

색을 덧칠해서 기분을
더욱 강하게 표현하자

미안해요

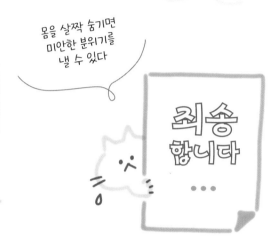

몸을 살짝 숨기면
미안한 분위기를
낼 수 있다

불편을 끼쳐 죄송합니다.
잠시만 기다려주십시오

죄송
합니다
...

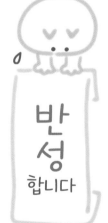

똑같은 얼굴과 손 모양으로
세 가지 패턴을 그릴 수 있다

반
성
합니다

정
말

죄
송
합
니
다

미안해요!!

반성중

입을 생략하면 멍한 표정

자숙중

눈을 테두리만 그리면
잠자코 있는 느낌

반성하고 있습니다

인사하기

항상 하는 인사에도 배려 가득한 일러스트를 그려보자.
여러 가지 색의 마카를 겹쳐 사용할 때는
옅은 색을 먼저 칠한 다음 짙은 색을 칠한다.

태양의 모양을 바꾸어
시간대 표현

첫 번째 색으로 글씨를 적고,
그 위에 두 번째 색을 겹쳐 쓴다

아침과 밤을 떠올리게 하는 동물

졸린 눈은 숫자 3으로,
감은 눈을 그릴 때는
U로

좋은
아침
입니다

잘 자요

하얗게 공백으로
둘 때는 경계선이 아닌
하얗게 둘 부분을
의식하면서 그리는 게 좋다.

윤곽으로만 그리는 패턴

윤곽 없이
손을 강조한 패턴

오랜만~

안녕

얼굴과 몸을
반쯤 숨기기

허리를 구부정하게,
손은 앞으로

다녀
오겠습니다

조심히 다녀와

잘 다녀와

버스나 전철 등
자주 타는 이동수단으로
그려보자

어서와!

다녀왔어요!

45

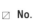

끝맺음 인사

No. 021

편지와 카드의 가장 마지막에 덧붙이는 인사말에도
귀여운 일러스트가 그려져 있으면 마음이 말랑말랑.
상대방이 좋아하는 동물이나 모양을 그려도 GOOD.

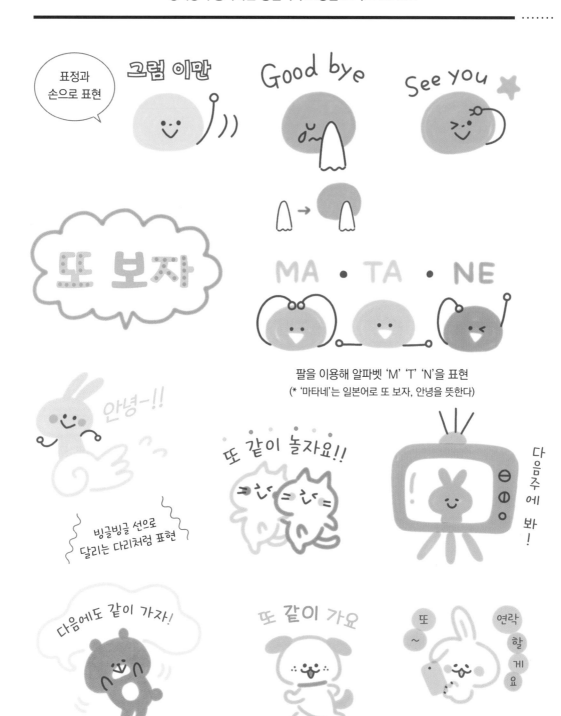

팔을 이용해 알파벳 'M' 'T' 'N'을 표현
(* '마타네'는 일본어로 또 보자, 안녕을 뜻한다)

－ 건강하세요 －

헤어질 때
뿐만 아니라
만났을 때도
사용할 수 있고,
상대방을
배려하는 인사말

다음에
또
만나요

옆얼굴은 멋스럽게 보인다

안녕~

바이바이

부디 건강히

지내시길…

SEE YOU AGAIN

또 편지 쓸게요!!

SEE YOU

아이템을 네모 안에 채운다는 느낌으로
그리면 깔끔하게 완성

계절과 메시지 내용에 맞춰 다른 꽃으로

다시
연락
드릴게요

| 튤립 | 양귀비 | 장미 | 안개꽃 |

안부 묻기

병문안 갈 때나 상대방을 위로하고 싶을 때 제격.
손윗사람에게는 기품 있는 이미지를,
친한 친구에게는 힘이 날 만한 모티프를 선택해 그린다.

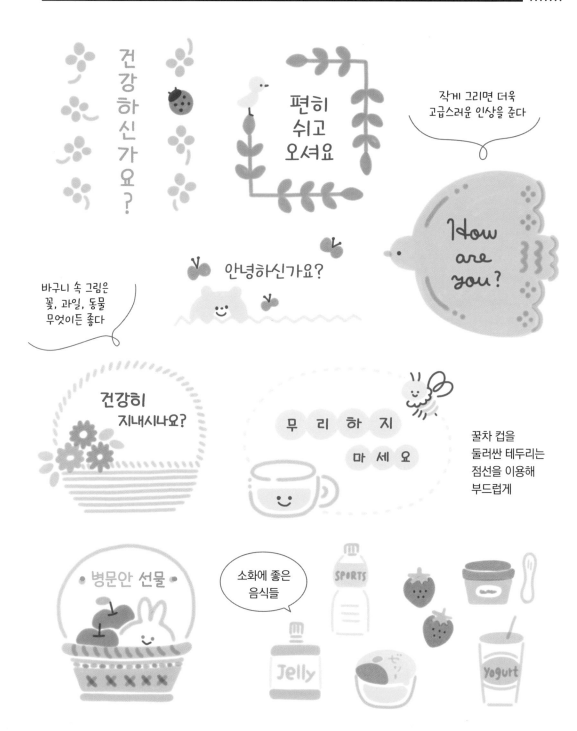

건강하신가요?

편히
쉬고
오셔요

작게 그리면 더욱
고급스러운 인상을 준다

How
are
you?

안녕하신가요?

바구니 속 그림은
꽃, 과일, 동물
무엇이든 좋다

건강히
지내시나요?

무 리 하 지
마 세 요

꿀차 컵을
둘러싼 테두리는
점선을 이용해
부드럽게

병문안 선물

소화에 좋은
음식들

SPORTS

Jelly

yogurt

잘 지내?

잘 지내 ?

건강최고

파이팅 포즈로 격려하기

몸조리 잘하세요...

병문안 간식 일러스트

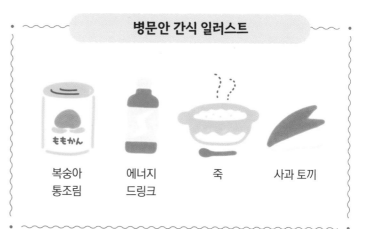

복숭아 통조림

에너지 드링크

죽

사과 토끼

편히 쉬어요

몸조심해!

충전 일러스트

충전중

ENERGY

건전지, 콘센트, 에너지 드링크 등
'충전할 수 있는 것'으로!

선물

고급 과일이나 바움쿠헨처럼 행운을 기원하는 아이템도 좋은 소재다.
줄 때뿐만이 아니라 받았을 때의 감사 인사도 일러스트로 전하면 어떨까.

종이를 감싸서
특별함을
나타낸다

새해 선물용 생선 포장처럼
꾸민다

라벨처럼 그려도 GOOD

그동안
신세
많았습니다

좌우대칭으로 그리면
정갈하게 완성된다

그동안
감사했습니다

심플하게 그린 프레임은 안에
어떤 내용을 써도 잘 어울린다

보자기나
끈 같은
작은 일러스트를
덧그린다

마음을
전합니다

자그마한
성의

마음을
전합니다

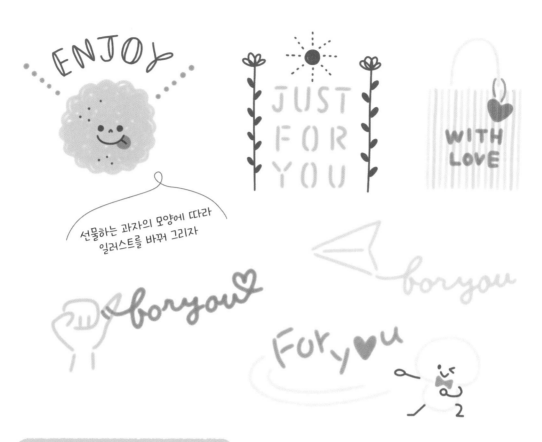

선물하는 과자의 모양에 따라
일러스트를 바꿔 그리자

보내는 수단에 따라 메모 첨부하기

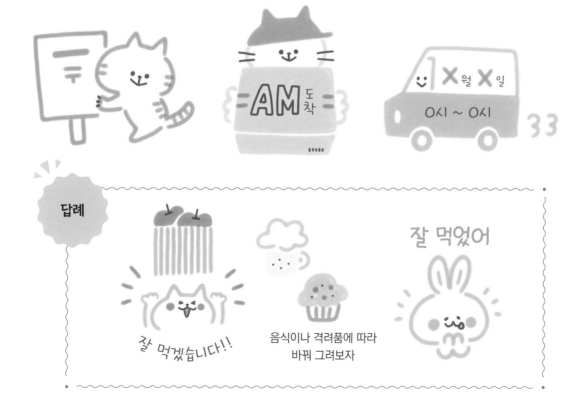

답례

잘 먹었어

잘 먹겠습니다!!

음식이나 격려품에 따라
바꿔 그려보자

축하 인사

생일이나 졸업 등을 축하하는 일러스트는
색을 컬러풀하게 조합하여 화사하게 그리면 GOOD!
풍선과 크래커 같은 소재로 신나게 꾸미자.

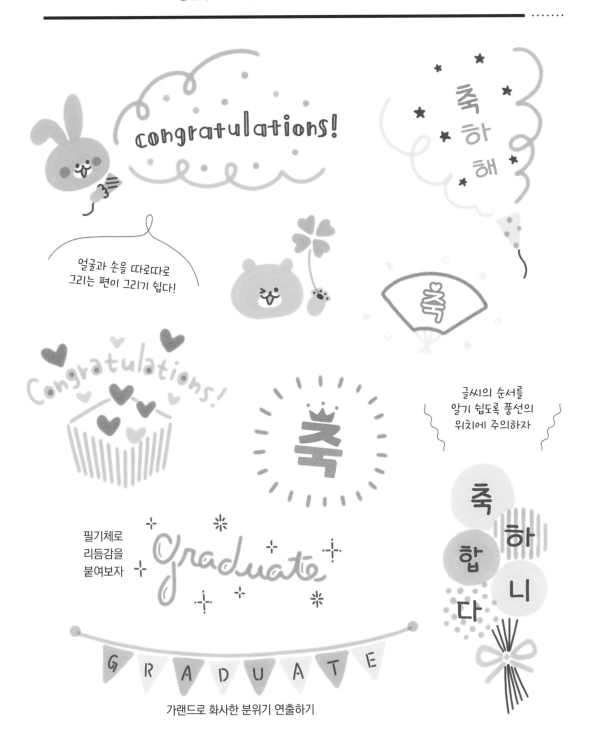

congratulations!

축하해

얼굴과 손을 따로따로
그리는 편이 그리기 쉽다!

축

Congratulations!

축

글씨의 순서를
알기 쉽도록 풍선의
위치에 주의하자

필기체로
리듬감을
붙여보자

Graduate

축
하
합
니
다

GRADUATE

가랜드로 화사한 분위기 연출하기

19쪽에서 그린
리본을 더욱 화려하게!

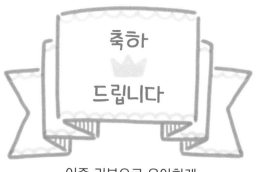

축하
드립니다

이중 리본으로 우아하게

곡선으로 부드럽게

CONGRATULATIONS !!

폴까지 그려서
깃발이 휘날리는 느낌을 준다.
박에서 터져 나와도 좋다.

CONGRATULATIONS

CONGRATU
LATIONS!!

케이크 사이에
글씨를 쓰면
멋들어진 분위기

축하 물품

나를 표현하는 이모티콘을 만들어보자!

자신을 나타내는 이모티콘을 만들어서 항상 사용하다 보면,
다른 사람들이 이모티콘만 보고도 나라는 것을 알아챌 수 있다.
안경이나 헤어스타일 같은 특징을 이용해 일러스트를 그리거나
이름을 일러스트로 만들면 알아보기 쉬우므로 추천한다.

강아지나 고양이처럼 귀여운 동물을 모티프로 그려도 OK

앞머리와 얼굴 일부로 표현하기

'벚꽃'처럼 이름에 어울리는
이미지로 그리기

사인의 일부를
얼굴처럼 그리기만 해도
간단한 이모티콘이 된다

PART2

학교에서
직장에서

'수험' '업무 관계' 등 일상생활에

도움이 될 만한 일러스트를 상황별로 소개합니다.

가족과 외출할 때 쓸 수 있는 일러스트,

신나는 여행 일러스트 등 바라만 봐도 무척 즐거워요!

메모장과 달력에 그려
가족에게 재미있게 전하는 메시지

가족에게 전하는 메시지나 함께 사용하는 달력에
일러스트가 그려져 있으면 슬쩍 보고도 한눈에 알아볼 수 있다.

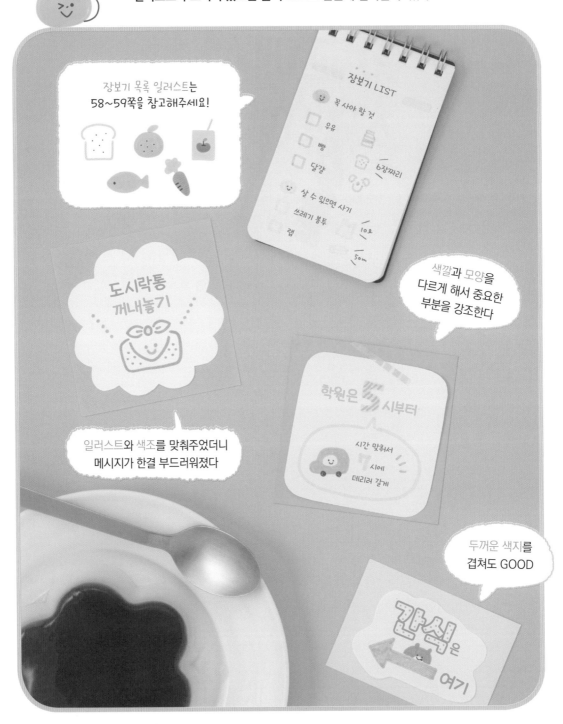

장보기 목록 일러스트는
58~59쪽을 참고해주세요!

장보기 LIST

꼭 사야 할 것
□ 우유
□ 빵
□ 달걀 6장짜리
□ 살 수 있으면 사기
쓰레기 봉투 10ℓ
랩 50m

도시락통
꺼내놓기

색깔과 모양을
다르게 해서 중요한
부분을 강조한다

학원은 시부터
시간 맞춰서
시에
데리러 갈게

일러스트와 색조를 맞춰주었더니
메시지가 한결 부드러워졌다

두꺼운 색지를
겹쳐도 GOOD

간식은
여기

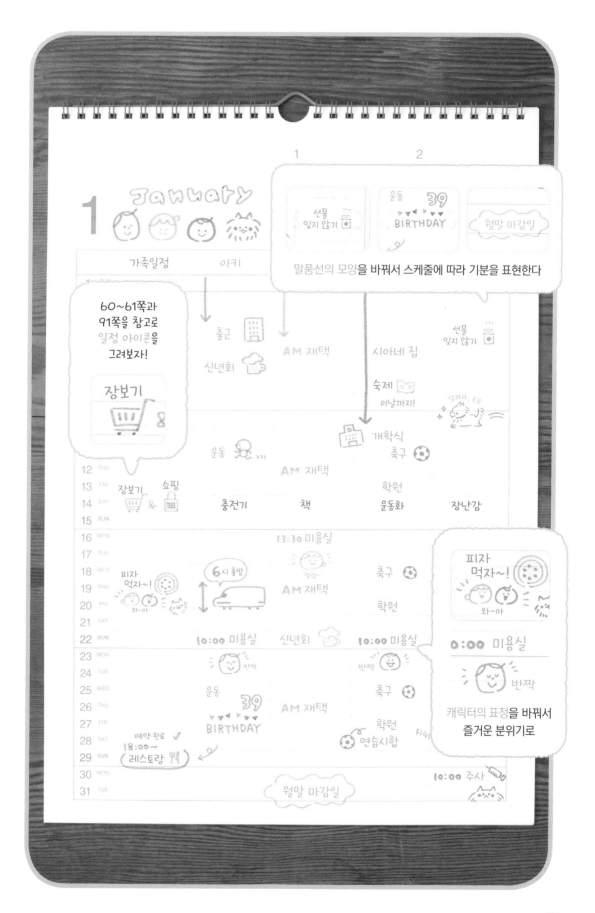

말풍선의 모양을 바꿔서 스케줄에 따라 기분을 표현한다

60~61쪽과 91쪽을 참고로 일정 아이콘을 그려보자!

캐릭터의 표정을 바꿔서 즐거운 분위기로

집에서, 가족과 함께

가족에게 일상적인 말이나 부탁을 할 때면 어쩐지 쌀쌀맞아지곤 한다.
직접 얼굴을 마주하지 않을 때야말로 일러스트로 마음을 전할 기회이다.

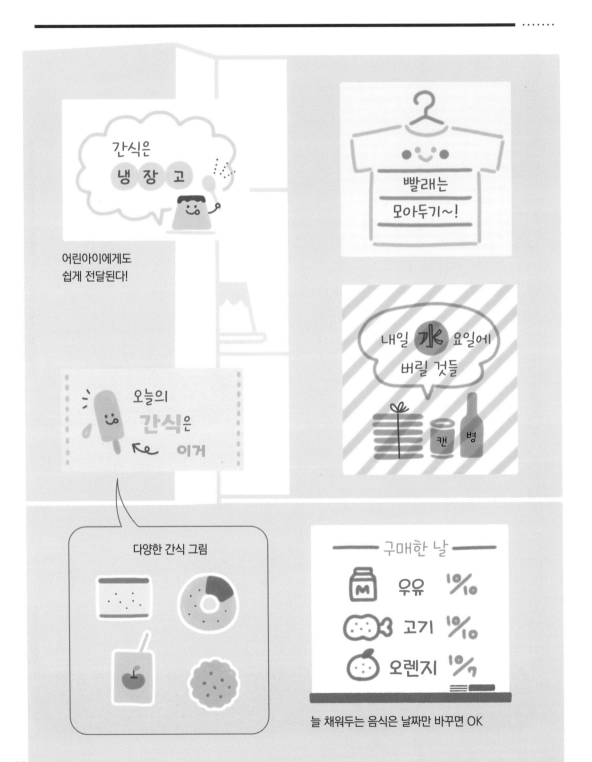

어린아이에게도
쉽게 전달된다!

다양한 간식 그림

늘 채워두는 음식은 날짜만 바꾸면 OK

함께하기 일러스트

함께하기 원하는 걸 알기 쉽게 전달할 수 있다

쓰레기 버리기　　목욕탕 청소　　식기 정리　　우편물 받기

칭찬 일러스트로
의욕 UP!

쓰레기 분류

분류할 때 쓸 표식으로 안성맞춤

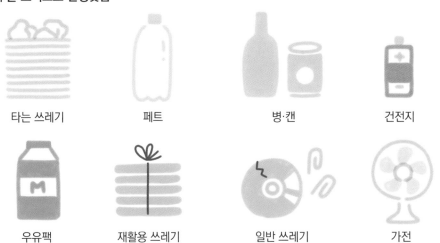

타는 쓰레기　　페트　　병·캔　　건전지

우유팩　　재활용 쓰레기　　일반 쓰레기　　가전

음식 아이콘

쇼핑 리스트에 그리거나 메뉴표에 그리기에도 GOOD

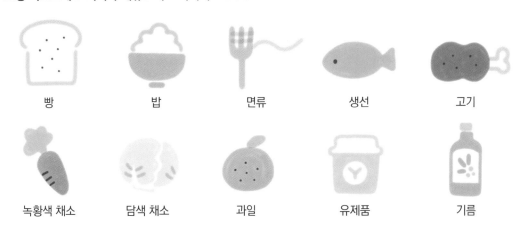

빵　　밥　　면류　　생선　　고기

녹황색 채소　　담색 채소　　과일　　유제품　　기름

No. **026**

일상 일러스트

일용품과 집안일 등 일상에서 사용할 수 있는 일러스트를 소개한다.
가족과 주고받는 용도 외에도 스티커에 그려 붙이거나 수첩에도 그려보자.

샴푸&트리트먼트

욕실 의자

알약

바르는 약

의류

옷장 정리

클리닝

겨울옷

여름옷

타월

우선순위에 따라
색깔을 바꿔도 좋다

할 일 리스트

도장 잊지 말기!

시간대를
아이콘으로 표현!

먹은 약 기록

알약

바르는 약

집안일 아이콘

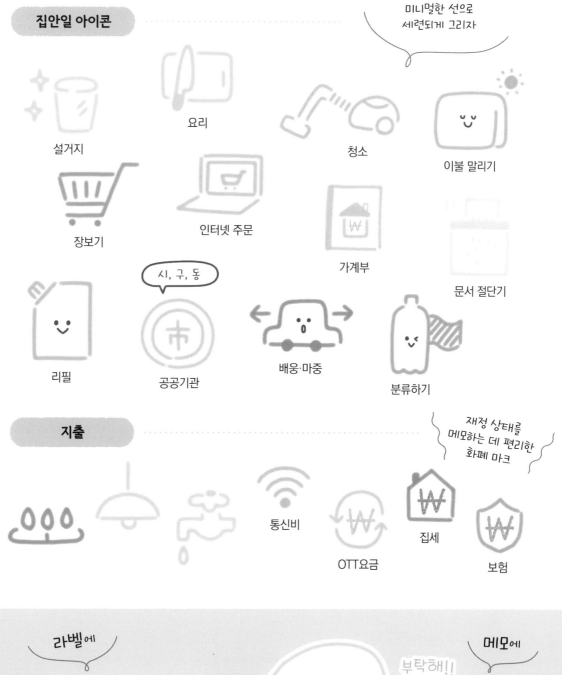

미니멀한 선으로
세련되게 그리자

설거지

요리

청소

이불 말리기

장보기

인터넷 주문

가계부

문서 절단기

리필

시, 구, 동

공공기관

배웅·마중

분류하기

지출

재정 상태를
메모하는 데 편리한
화폐 마크

통신비

OTT요금

집세

보험

라벨에

여름옷

겨울옷

메모에

부탁해!!

• 간장
• 파
• 닭고기

세탁소 옷
받아오기

• 샴푸
 (리필)
• 칫솔

Welcome Baby

바라보기만 해도 마음이 말랑말랑해지는
아기 일러스트는 부드러운 느낌의 마카 터치에 제격이다.

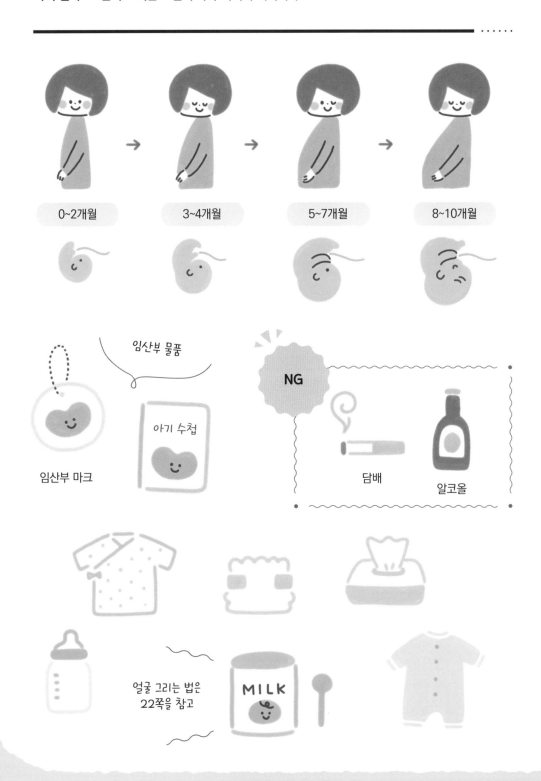

0~2개월 → 3~4개월 → 5~7개월 → 8~10개월

임산부 물품

임산부 마크

아기 수첩

NG

담배 알코올

얼굴 그리는 법은
22쪽을 참고

MILK

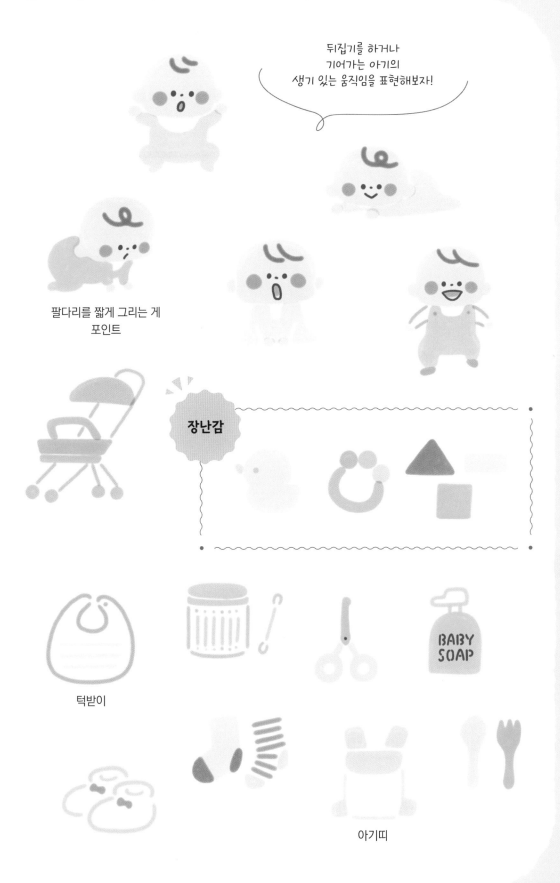

뒤집기를 하거나
기어가는 아기의
생기 있는 움직임을 표현해보자!

팔다리를 짧게 그리는 게
포인트

장난감

턱받이

아기띠

어린이집·유치원에서

선생님과 메시지를 주고받을 때, 일상의 기록이나 앨범 꾸밀 때 제격!
아이의 성장을 기대하게 만드는 두근두근 설렘 충만 일러스트.

오늘의 몸상태

건강해요 콧물이 나요 열이 있어요 기침이 나요 토했어요

00.0

손톱을 깎아주세요

이름

적어주세요

끈을 달아주세요

아이템에 얼굴을 그리면 더욱 귀여운 분위기를 띤다

유치원에 갈 때 준비물

1년 동안 잘 부탁합니다

재미있게 다니고 있어요!

모래 놀이 물건

열이 내렸어요

심려를 끼쳐 죄송합니다

36.0 ☺

모자를 씌우면 유치원 버스 이미지가 물씬

초등학교에서

노트와 알림장 등 매일 사용하는 아이템을 일러스트로 컬러풀하게 꾸며보자.
학교에서 쓰는 물건은 특징이 있어서 심플하게만 그려도 의미를
쉽게 전할 수 있다!

교과서마다 색깔을
지정해두면 알아보기도 쉽고
재미있는 분위기

국어

산 수

과학

사회

영어★★

생활

체육

미술

음악♪

도덕

학급활동

O월 X일 (△)

숙제

HOMEWORK

☐ 반복학습 6,7페이지

☐ 채점 & 사인

일러스트 합치기

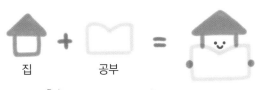

집 + 공부 = 숙제

두 가지를 합쳐서 하나의 새로운
일러스트를 만든다. 숙어 같은 느낌으로
다양하게 합쳐서 그려보자!

소리 내서 읽기

채점

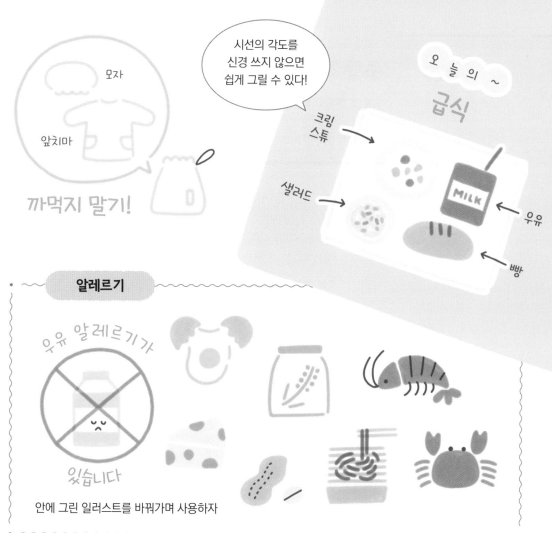

중학교·고등학교에서

공부할 때도 나답게 즐기기 위해 고민해보자.
시험 기간 일정을 일러스트로 그려서 보기 쉽게 만들거나
제출할 노트의 표지에 그려도 GOOD!

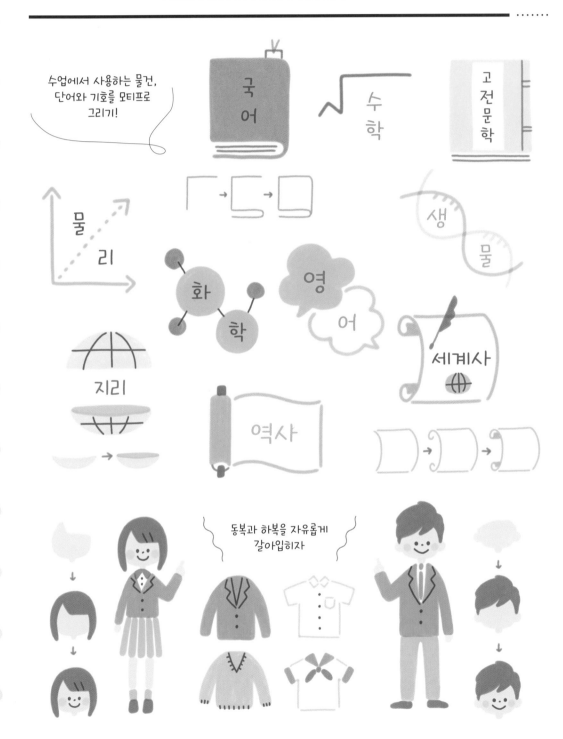

수업에서 사용하는 물건,
단어와 기호를 모티프로
그리기!

동복과 하복을 자유롭게
갈아입히자

어른들도 무언가를 배울 때나 자격증 공부를 할 때 노트에 사용하기 좋다!

전구 속을
하트 모양으로
그려도 귀엽다!

연필을 굴뚝처럼 그리기

눈에 확 띄게끔 크고
뾰족뾰족하게

중요

REPEAT

중요

글씨 위아래에
화살표를 덧붙여서
반복 학습해야 하는 부분에
마크하기

⚠ 주의

TEST
에 출제

CHECK!

외우기

단어장 이미지

화살표 사이에
공간을 두고 'CHECK'
글씨를 넣는다

여러 방면으로
활용하기 좋은
공부 관련 마크

학교 행사

행사 초대장, 안내장, 프로그램 표.
갖가지 컬러의 마카를 사용하여 신나고 활기차게 꾸며보자!
보기만 해도 설레서 마음이 두근두근.

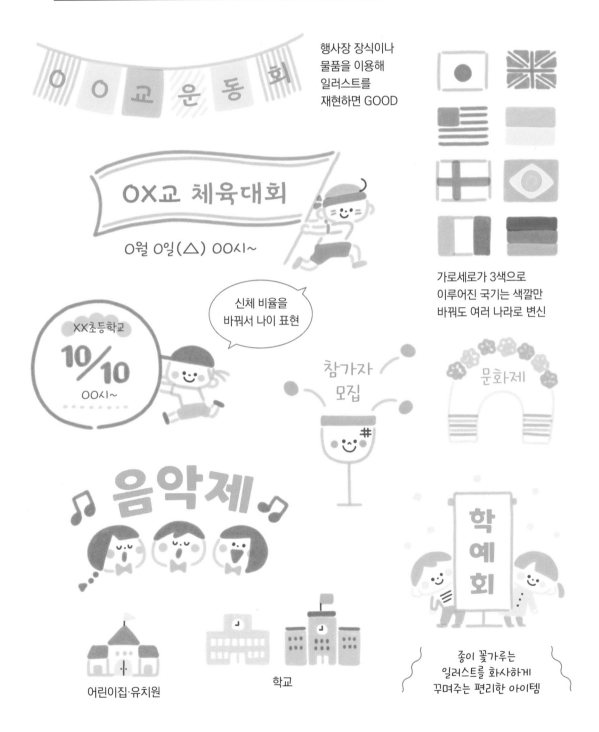

행사장 장식이나
물품을 이용해
일러스트를
재현하면 GOOD

OX교 체육대회

O월 O일(△) OO시~

XX초등학교
10/10
OO시~

신체 비율을
바꿔서 나이 표현

가로세로가 3색으로
이루어진 국기는 색깔만
바꿔도 여러 나라로 변신

참가자
모집

문화제

음악제

학예회

어린이집·유치원

학교

좋이 꽃가루는
일러스트를 화사하게
꾸며주는 편리한 아이템

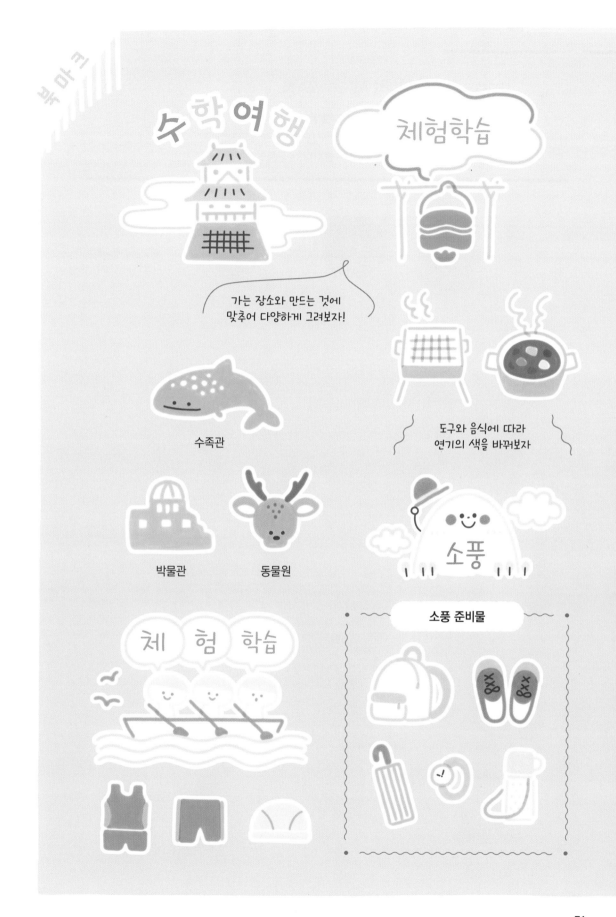

수학여행

체험학습

가는 장소와 만드는 것에
맞추어 다양하게 그려보자!

수족관

도구와 음식에 따라
연기의 색을 바꿔보자

박물관 동물원

소풍

체 험 학습

소풍 준비물

동아리 활동·학원

학교생활이나 스케줄에 빼놓을 수 없는
동아리 활동과 학원 일정도 일러스트로 그려보자.
너무 세세한 표현은 생략하고 심플하게 그리는 게 포인트.

야구 글로브, 배구, 춤 등
갖가지 스포츠 표현

숫자에 다리를 그려서 의인화

START
GOAL
3 kmRUN
=3 =3

수영

도구를 활용해 카운트다운

시합까지
앞으로
5
일

72

건반에 매끄러운 움직임을 더해 우아하게

피아노 발표회

E ɡlˑsh

JAVA PHP

아이들뿐 아니라 어른들의
배움에도 활용 만점

다도

꽃꽂이

수예·바느질

학원

문화부

연극은 무대의
막을 표현

방송용 마이크

실제 붓펜으로 써도 OK

전시회

문예부는
작문용지로,
클립을 그려 넣어
포인트 주기

수험·시험

중요한 시험을 앞에 두면 긴장하기 마련. 오뚝이와 종이학처럼
행운의 상징을 모티프로 이용하거나 마음이 노글노글해질 캐릭터를
일러스트로 그려서 마음을 전하자.

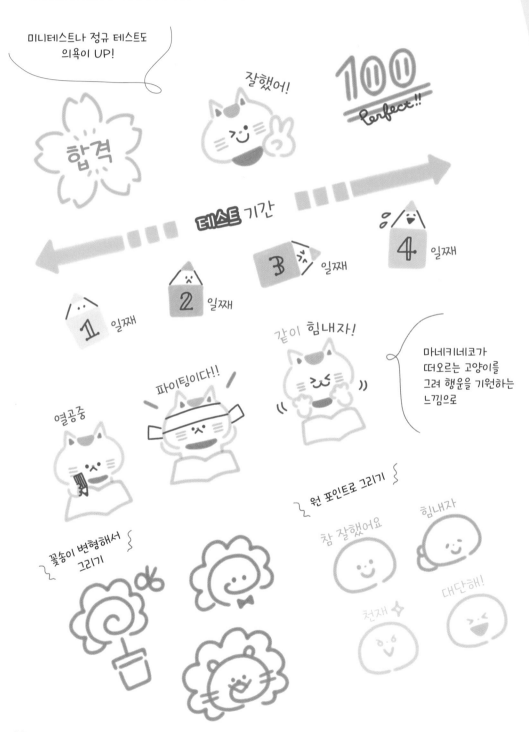

미니테스트나 정규 테스트도
의욕이 UP!

잘했어!

100 Perfect!!

합격

테스트 기간

1 일째

2 일째

B 일째

4 일째

같이 힘내자!

마네키네코가
떠오르는 고양이를
그려 행운을 기원하는
느낌으로

열공중

파이팅이다!!

꽃송이 변형해서
그리기

원 포인트로 그리기

참 잘했어요

힘내자

천재

대단해!

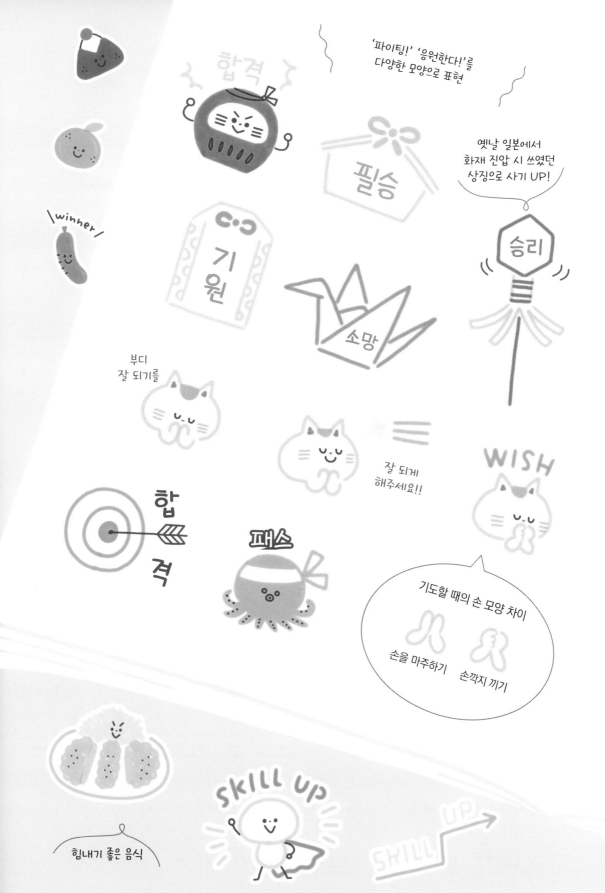

'파이팅!' '응원한다!'를
다양한 모양으로 표현

합격

필승

옛날 일본에서
화재 진압 시 쓰였던
상징으로 사기 UP!

기원

소망

승리

winner

부디
잘 되기를

잘 되게
해주세요!!

WISH

합격

패스

기도할 때의 손 모양 차이

손을 마주하기 손깍지 끼기

힘내기 좋은 음식

SKILL UP

SKILL UP

직장에서, 동료와 선배에게

업무 관련 메모가 멋들어지기까지 하면 의욕도 샘솟는 법.
전근하거나 퇴직하는 사람에게 보내는 메시지 카드에 일러스트를 첨부하면
마음이 더욱 잘 전달된다.

사무용품도
심플 & 귀엽게

약간만 꾸며도 심플하고 멋스럽게 변신

한 가지 색으로만 꾸며도 귀엽게 완성!

신세 진 사람들에게 답례 인사

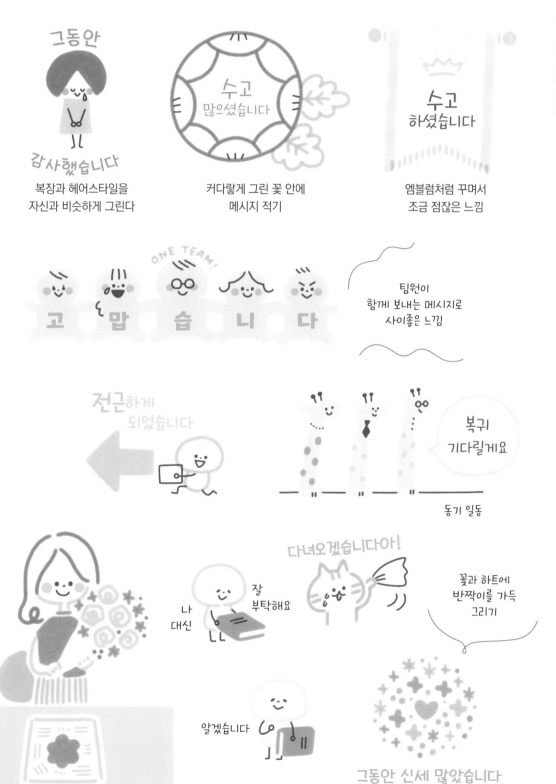

그동안
감사했습니다

복장과 헤어스타일을
자신과 비슷하게 그린다

수고
많으셨습니다

커다랗게 그린 꽃 안에
메시지 적기

수고
하셨습니다

엠블럼처럼 꾸며서
조금 점잖은 느낌

ONE TEAM!

고 맙 습 니 다

팀원이
함께 보내는 메시지로
사이좋은 느낌

전근하게
되었습니다

복귀
기다릴게요

동기 일동

다녀오겠습니다아!

나
대신

잘
부탁해요

꽃과 하트에
반짝이를 가득
그리기

알겠습니다

그동안 신세 많았습니다

나눔과 택배

이웃과 친한 사람들에게 나누어주는 물건, 선물이나 상품을 발송할 때에도
일러스트를 살짝쿵. 취급 주의 표시도 말랑말랑 귀엽게 첨부해서 보내자.

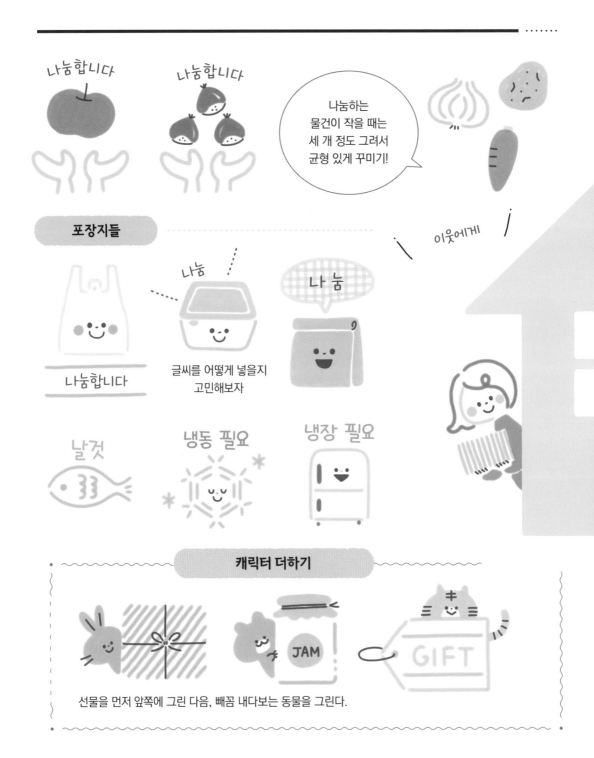

나눔합니다

나눔합니다

나눔하는
물건이 작을 때는
세 개 정도 그려서
균형 있게 꾸미기!

이웃에게

포장지들

나눔

나눔

나눔합니다

글씨를 어떻게 넣을지
고민해보자

날것

냉동 필요

냉장 필요

캐릭터 더하기

JAM

GIFT

선물을 먼저 앞쪽에 그린 다음, 빼꼼 내다보는 동물을 그린다.

보낼 때 활용하기 좋은 일러스트

슬쩍 보고도 알아보기 쉽게, 기분 좋게 배송해줄 수 있도록 그려보자!

이쪽 면을 위로

택배기사님께

'항상 고마워요'라는 마음을 담아서

붙일 수 있는
메모지에 미리 몇 장을
그려놓으면 편리하다

집 앞에

택배 박스에

My Lovely Pets

사랑스러운 반려동물을 그릴 수 있게 되면
자신만의 캐릭터로 써도 다방면으로 활용할 수 있다.

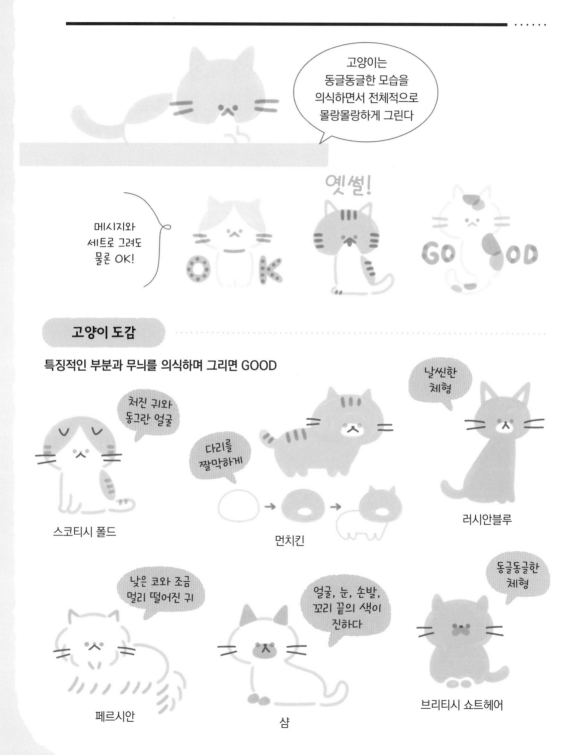

고양이는
동글동글한 모습을
의식하면서 전체적으로
몰랑몰랑하게 그린다

옛썰!

메시지와
세트로 그려도
물론 OK!

O K

GO OD

고양이 도감

특징적인 부분과 무늬를 의식하며 그리면 GOOD

처진 귀와
동그란 얼굴

날씬한
체형

다리를
짤막하게

스코티시 폴드

먼치킨

러시안블루

낮은 코와 조금
멀리 떨어진 귀

얼굴, 눈, 손발,
꼬리 끝의 색이
진하다

동글동글한
체형

페르시안

샴

브리티시 쇼트헤어

강아지 도감

혓바닥을 그려 표정을 만들기도 하면서
강아지의 다양한 모습을 재미있게 그려보자!

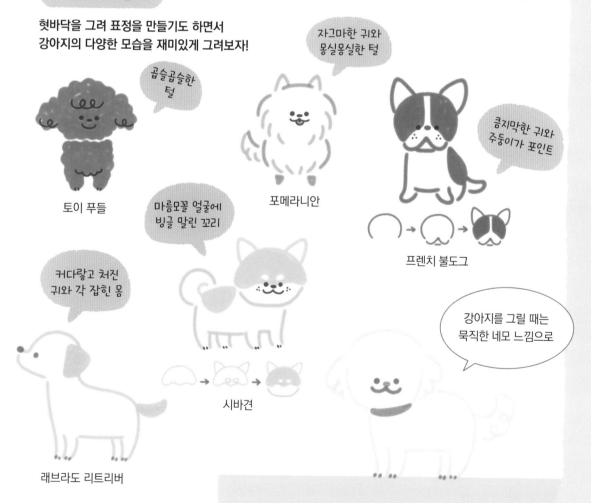

곱슬곱슬한
털

토이 푸들

자그마한 귀와
몽실몽실한 털

포메라니안

큼지막한 귀와
주둥이가 포인트

프렌치 불도그

마름모꼴 얼굴에
빙글 말린 꼬리

커다랗고 처진
귀와 각 잡힌 몸

시바견

래브라도 리트리버

강아지를 그릴 때는
묵직한 네모 느낌으로

거리에서의 만남도
일러스트로

동물원이나 수족관, 레저 스포츠, 꽃집, 레스토랑.
거리의 상점들을 테마로 그린 일러스트를 살펴보자.
일러스트에서 연상되는 메시지를 덧붙여도 OK.

☑ No. **035**
병원

병원 내부에 붙이는 안내사항에는 물론이고,
수첩이나 달력에 그려 넣기에도 좋다.
귀여운 일러스트와 함께라면 잊을 걱정도 없다!

스케줄러에 그릴 때
일부러 테두리에서
삐져나오게 그리면
눈에 확 들어온다!

십자가를
빨간색으로 칠하면
어쩐지 권위적으로
보이니 NG!
다른 색을 이용하거나
모양을 바꿔서 그리자

17쪽의 테두리 그리기의 기본을 참고하여
일러스트의 형태를 테두리로 활용하자

접수는
이쪽으로

도움이
필요하면
말씀
하세요

복용약
기록 수첩

☑ No. **036**

Restaurant

평소 자주 찾는 편한 분위기의 카페나 세련된 레스토랑 등
가게의 분위기에 맞춰 일러스트와 글씨에 풍취를 더해보자.

음식을 장식처럼
꾸며서 그려도 귀엽다!

가게 로고와 셰프를 닮은 얼굴 그림

가게 칠판이나
메뉴에 그려도
GOOD

테두리의 모양이나 색은 TPO에 맞춰 바꾸자

무늬를 그려 꾸며도 GOOD

☑ No. **037**

Flower

꽃과 식물은 어느 상황에서든 사용할 수 있는 만능 모티프다.
꽃말로 선택한 꽃에 전하고 싶은 메시지를 넣어 전달하는 방법을
추천한다.

꽃으로 만든 동그란 테두리에는
3~4종류를 번갈아 그린다

꽃으로 만든 네모난 테두리는
두 종류를 교차해서 그린다

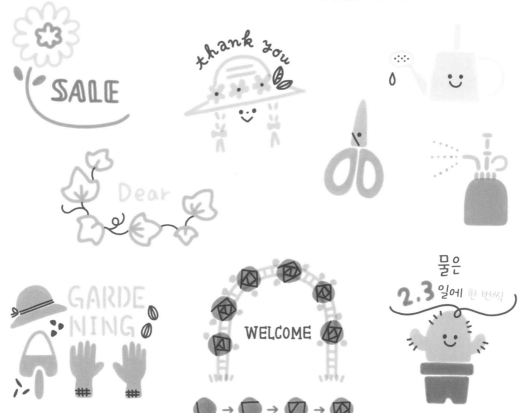

☑ No. **038**

Zoo

동물 일러스트가 들어가면 같은 메시지라도
발랄한 인상을 준다. 성격을 상상하며
표정과 포즈를 추가하면 더더욱 사랑스럽다.

음식과 작은 동물을
함께 그리면
메시지 전달력도 상승!

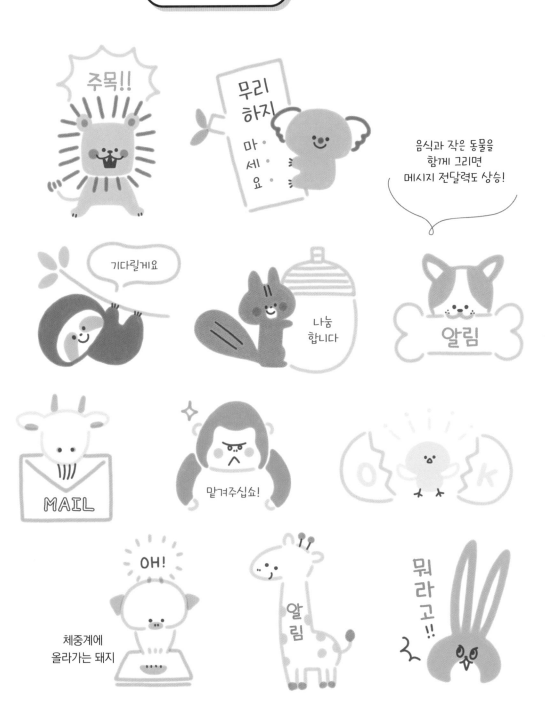

추운 곳에서 사는 동물은 여름이든 겨울이든
활용하기 좋다. 얼음이나 머플러 등 계절감이
느껴지는 소품을 매치해서 그리자

☑ No. **039**
Aquarium

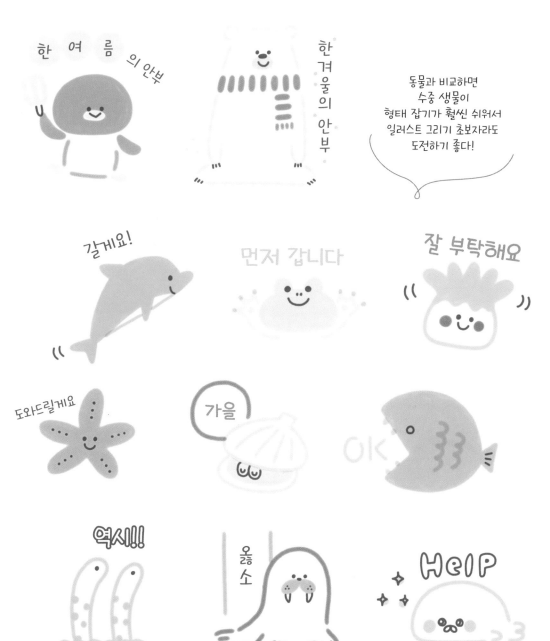

☑ No. **040**

Transfer

시간과 날짜를 탈것과 함께 일러스트로 그리면 눈에 띄어 알아보기 쉽다. 티켓처럼 탈것과 관련 있는 소품을 소재로 그리는 것도 추천.

Thailand

... 출장 ...

%/x (△) ~ %/△ (×)

비행운을 테두리로 활용.
해외라면 가는 곳의
국기 색깔로 바꿔 그려도 GOOD

출장중

잘

부탁

합니다

OO 버스 정류장

8:45 출발

대중교통은 모양도 알아보기 쉽고,
글씨 쓸 공간 만들기에도 수월하다

OO여행 출발 시간

OO역 **7:10**

KTX / 서울역 서울역 **8:20**

O월
O일
(△)

소요시간 약 **45**분

배가 뿜는 증기에다
글씨를 써 넣는다

TAXI RENTAL

길게 뻗은 선로, 등대와 파도를 괘선으로 활용

차와 건물을 나란히 그려도 귀엽다

여행의 북마크로 그려 넣으면 당일까지 설렘 UP!
해외여행이라면 팁과 함께 일러스트를 그린 메시지 카드를
건네도 GOOD.

☑ No. **041**
Stay

CHECK IN
15:00~
【CHECK OUT 11:00】

호텔은
네모난 건물에
작은 창문,
료칸이라면
일본식 건물에
간판과 포렴을
늘어뜨려 표현하기

즐거운 여행!

료칸

어서오세요

편히 쉬다
가세요

— amenity —

THANK
YOU SO
MUCH.

이불은
그대로
두어도

숙박한 곳의 직원들 얼굴을 그려서
답례로 전달하기!

물이 좋구면

잘 먹었습니다
정말
맛있었어요!!

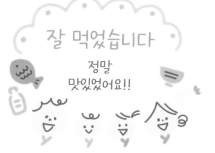

각지의 명소와 아이템을 그리면 일러스트만으로도
여행지를 알아볼 수 있다. 색을 컬러풀하게 사용해서
즐거운 여행을 앞둔 설렘을 마음껏 표현하자.

☑ No. **042**
Travel

네모 안을 채운다는 느낌으로,
글씨를 가로세로로 배치하면
균형 잡힌 일러스트가 된다

맛집

 해외로 갈 때는
지도를 바꿔 그리자

☑ No. **043**

나만의 시간

자기 자신을 격려하는 시간도 매우 소중하다.
다이어리처럼 작은 공간에도 그리기 쉬운 아이콘 일러스트로
자신을 위한 일정과 메모를 꾸며보자.

속눈썹 연장

도시락

게임

아로마

덕질

자격·시험 공부

러닝

드라이브

요가

에스테틱

쇼핑

사우나

기분 상태 표

GOOD ⟵⟶ BAD

외출 준비

가방에 든 물건을 일러스트로 그려서 정리해두자.
글씨만 있으면 심심해 보일 것 같은 소지품들도
일러스트가 있다면 근사해진다.

지갑과 현금은
잊지 않도록

수첩

이어폰(무선)

세정

항상 들고 다니는 소지품을
일러스트로 그려보자!

충전기와
휴대용 배터리 등
작은 가전 종류도 필수

헤드폰

텀블러

일러스트 활용법

일러스트를 이용하면
요청 사항을 부드럽게
전달할 수 있다

손 소 독
부탁드립니다

마스크 착용
양해
바랍니다

내일 준비물

- ☑ 모자
- ☑ UV선크림
- ☑ 물티슈

메모는 한 가지 색으로 하고
체크 표시만 다른 색을 사용하자

파우치 안 물건

계절 아이템

안경 표면을 살짝만
남겨두고 칠하면 반사된 빛이
표현되어서 더욱 생생한
그림으로 완성!

겉옷

방한

우산 까먹지 말기

출입구에 그려두면 깜빡깜빡 방지 효과

열사병 주의!!

무더운 시기에 수분 보충 환기시키기

아이들이 좋아하는 쁘띠 일러스트

자신의 소유물이나 좋아하는 물건이 일러스트로 그려져 있으면
그저 바라만 봐도 기분이 좋아지기 마련이다. 스티커에 프린트해두고
아이가 숙제나 공부 시간을 잘 지켰을 때 노력을 칭찬하는 의미로 붙여주기에도 좋다.

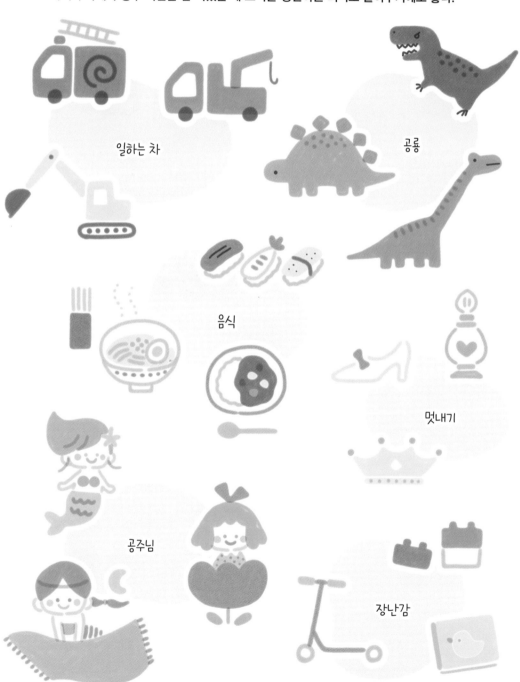

일하는 차

공룡

음식

멋내기

공주님

장난감

바뀌는 계절에 따라

계절 이벤트는 메시지 카드를 그릴 절호의 찬스.

행사나 모임을 테마로 한 일러스트를 그려볼까요.

제철에만 즐길 수 있는 음식과 꽃처럼

계절감이 느껴지는 모티프를 꼭 넣어주세요.

근사한 미니 카드에
특별한 메시지를 담아

카드의 모양, 종이의 질감, 그리고 색깔만 바꿔도
항상 하는 말이 더욱 매력적으로.

차분한 색과
심플한 선으로 표현해서
노르딕한 느낌 연출

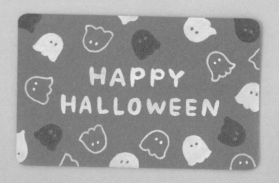

글씨 모양으로 자른 종이에
풀잎을 그려 넣으면
근사하다!

투명한 종이에 그리면
청량감이 UP.
배경지를 덧대서 끈으로
묶어도 무척 귀엽다.

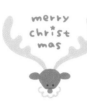

순록 일러스트를 검은색
하나로 심플하게 표현해도
좋다. 선의 밀도를 조절해서
뿔의 모양과 질감을
재현해보자.

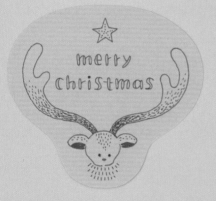

카드를 넣는 봉투는
일러스트가 보이도록
반투명한 소재를 선택해도
GOOD

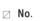

봄 일러스트

분홍색, 황록색, 노란색 같은 파스텔 컬러를 사용한 디자인이 많아서
자연의 따스한 분위기가 물씬.
조금 성글게 칠하면 더욱 부드러운 이미지로 마무리된다.

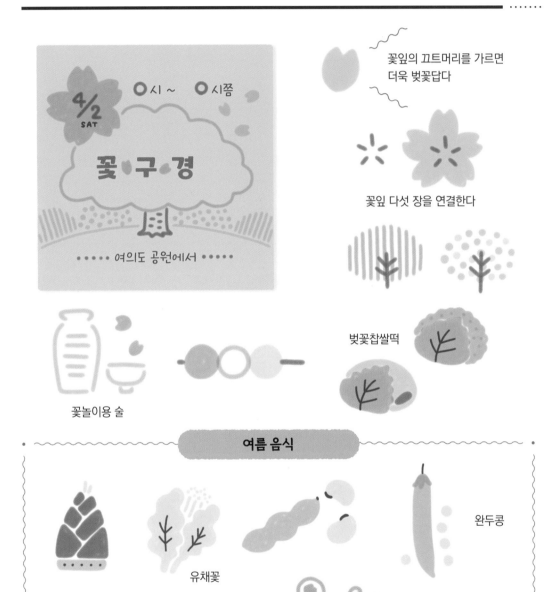

꽃잎의 끄트머리를 가르면
더욱 벚꽃답다

꽃잎 다섯 장을 연결한다

벚꽃찹쌀떡

꽃놀이용 술

여름 음식

완두콩

유채꽃

조개 머위 고비 고사리 도미

봄꽃

튤립

민들레

유채꽃

엉겅퀴

제비꽃

은방울꽃

잘 부탁해요

월

spring

화단에서 튤립이, 흙에서 개구리가 쑤욱

글씨 위아래로 은방울꽃을 둘러
멋들어진 테두리 완성

여름 생물들

입학·졸업

자고로 봄은 만남과 이별의 시즌.
새로운 시작을 축하하는 일러스트를 그려서 소중한 사람에게 편지를 쓰거나
신세 진 선배에게 건네는 롤링 페이퍼를 화사하게 꾸며보자.

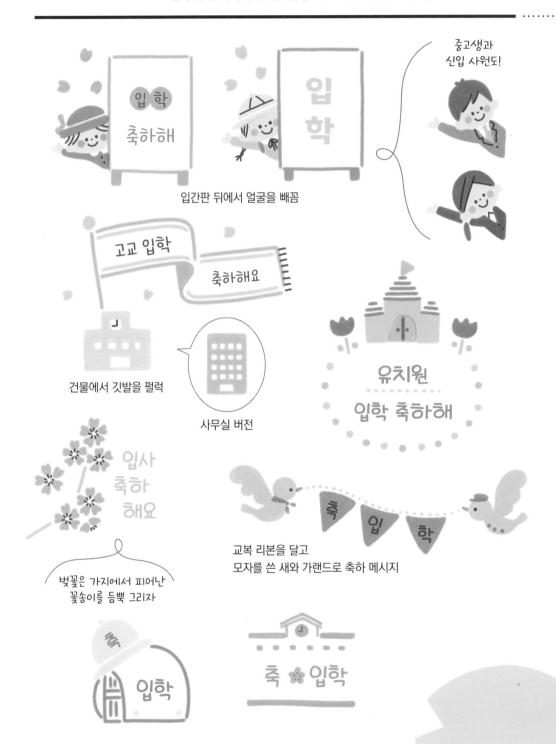

중고생과
신입 사원도!

입간판 뒤에서 얼굴을 빼꼼

건물에서 깃발을 펄럭

사무실 버전

유치원
입학 축하해

입사
축하
해요

교복 리본을 달고
모자를 쓴 새와 가랜드로 축하 메시지

벚꽃은 가지에서 피어난
꽃송이를 듬뿍 그리자

축 입학

축 ✿ 입학

높이 던져 올린 학사모

졸업 축하해

그 밖에도……

작은
일러스트로
심플하게

축하해

가슴에 다는 꽃을
이미지로 그리기

학업성취를
축하해요!

친구에게 메시지 보내기

친구의 닮은꼴 얼굴을 그리거나
귀의 모양을 바꿔 다른 동물로
표현해도 귀엽다!

롤링 페이퍼에 그려도
오케이

봄 이벤트·휴일

봄에는 가족끼리 시간을 보낼 일이 많기에 감사의 마음을 전하기에도
좋은 계절. 직접 그린 미니 카드를 선물에 슬쩍 넣어 전해주면
받는 사람의 기쁨이 두 배!

황금연휴

뜯어 쓰는 일력 달력으로
연휴 느낌 연출!

리본을 변형하여
두루마리 문서 느낌으로

식목일

어린이날　　5월 5일

획마다 색깔을 바꾸어
활기 넘치는 이미지로

| 어버이 날 | 5월 8일 |

MOTHER'S DAY

직종에 따라
유니폼을 바꾸면
특별함도 UP!

앞으로도 오래오래

건강하세요!

20xx 엄마 딸

항상
고맙습니다

• 항상 고마워요 • 사랑해요 •

여름 일러스트

컬러풀한 여름 일러스트는 보고만 있어도 힘이 불끈 솟아오른다.
달력에 즐거운 일정과 일러스트를 함께 그려 넣으면
더위도 거뜬하게 날려 보낼 수 있을 듯하다!

........

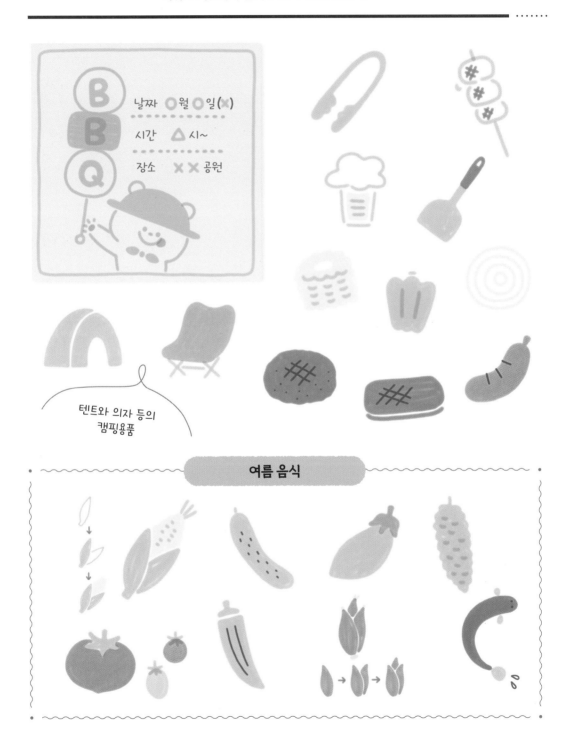

날짜 ○월 ○일(✗)

시간 △시~

장소 ✗✗ 공원

텐트와 의자 등의
캠핑용품

여름 음식

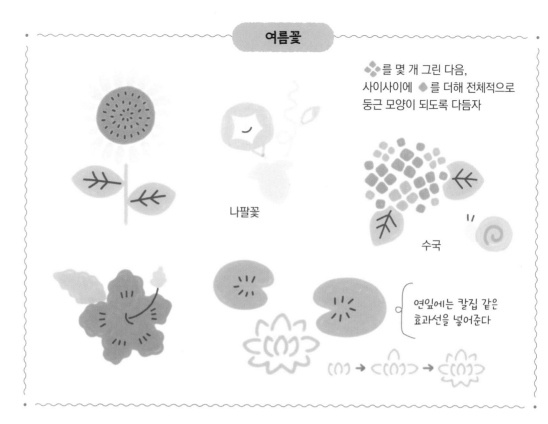

여름꽃

❖를 몇 개 그린 다음,
사이사이에 ◆를 더해 전체적으로
둥근 모양이 되도록 다듬자

나팔꽃

수국

연잎에는 칼집 같은
효과선을 넣어준다

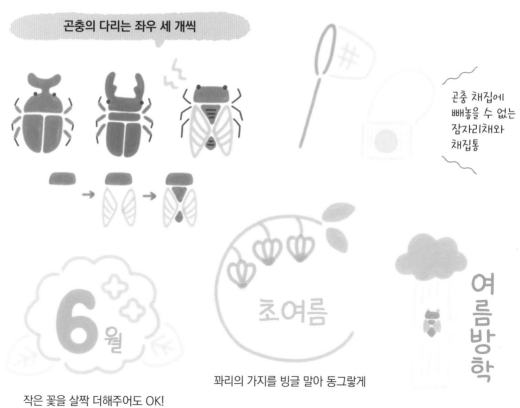

곤충의 다리는 좌우 세 개씩

곤충 채집에
빼놓을 수 없는
잠자리채와
채집통

6월

초여름

여름방학

꽈리의 가지를 빙글 말아 동그랗게

작은 꽃을 살짝 더해주어도 OK!

☑ No. **049**

바다·수영장·축제

수영장이나 해수욕장, 여름 축제. 여름에만 즐길 수 있는 다양한 이벤트도
화사한 일러스트로 표현해보자. 그림일기는 여름방학 숙제에도 사용할 수 있으니
아이와 함께 그려도 아주 좋다.

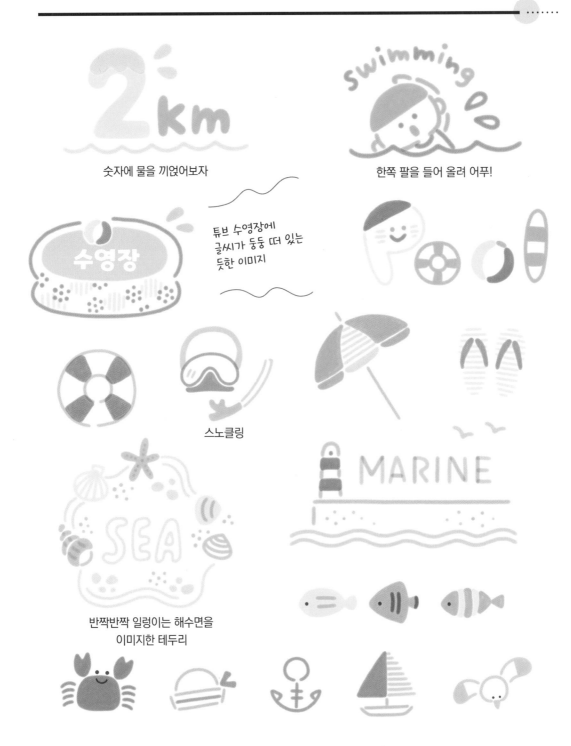

숫자에 물을 끼얹어보자

한쪽 팔을 들어 올려 어푸!

튜브 수영장에
글씨가 둥둥 떠 있는
듯한 이미지

스노클링

반짝반짝 일렁이는 해수면을
이미지한 테두리

하늘에 쏘아 올리는
불꽃놀이와 손에 드는
선향 불꽃놀이

축제용 겉옷과
머릿수건으로
축제 분위기 연출

참가자
모집

느낌표 두 개를 북채처럼 보이게 연출

축제 물품

솜사탕, 탄산음료, 구운 오징어 등
포장마차에서 즐겨 먹는 음식들

빙수는 그릇과 맛을 바꾸며 다르게 꾸며보자

여름 안부

멀리서 살고 있는 친구에게 그림편지를 써서 보내보자. 풍경, 모기장, 모기향처럼
여름 향수를 불러일으키는 물건 외에도 친구의 닮은꼴 얼굴 그리기도 추천한다.
마음을 담은 초상화는 받는 이의 보물이 된다.

모기향 연기에 글씨 넣기

8월 13일~8월 15일 휴가

나팔꽃의 덩굴을 프레임처럼 만들기

위쪽은 물결 모양으로, 아래쪽은
동그랗고 묵직하게 그리자!

글씨 일부를 밀짚모자와 잠자리채로 변형해서 화창한 분위기 표현

가족과 친척의 초상화 그리기

입가의 주름은 살짝만, 눈가는 상냥한 느낌으로 그리자

아이들의 나이를 표현할 때는 윤곽으로 차이를 준다.
얼굴이 동글동글하면 어린아이, 위아래로 길어지면 성장한 모습.

여름 안부

안부 전하기에는
여름 느낌의 청량한
아이템이 제격이다

늦여름의 안부

수면에서
피어오른 연꽃을
이미지한 테두리

 한여름의
안부

편지에 쓰고 싶어지는
바다와 수박 괘선

Dear 여름

From 제니

여름이에게

제니가

한여름의 안부

정말 재밌었어

추억 아이템을
더해보자

~ 또 놀러 갈게 ~

가을 일러스트

미식의 계절 가을, 보기만 해도 배가 고파진다.
낙엽과 은행나무를 군데군데 그리는 것만으로도 가을 분위기가 감도니
지금 바로 수첩과 일기장에 그려 넣어 보자.

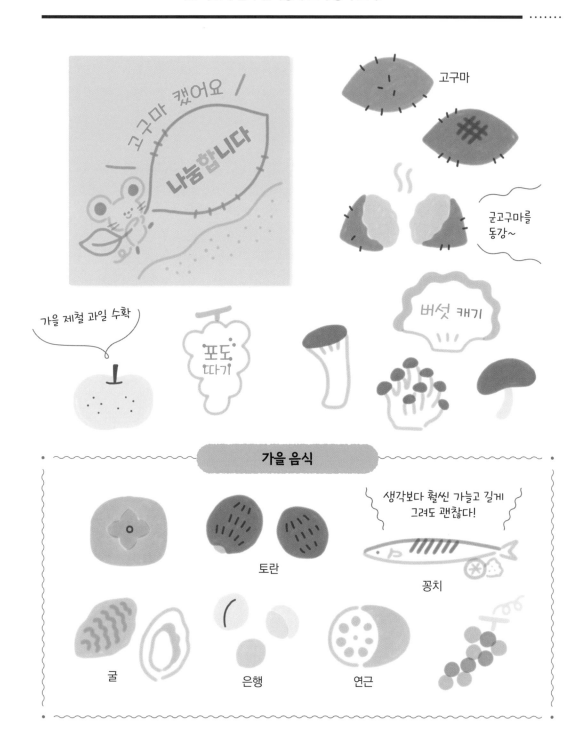

고구마 캤어요
나눔합니다

고구마

군고구마를
동강~

가을 제철 과일 수확

포도
따기

버섯 캐기

가을 음식

생각보다 훨씬 가늘고 길게
그려도 괜찮다!

토란

꽁치

굴

은행

연근

가을꽃

꽃잎을 그린다

↓

기다란 수꽃술을
덧그린다

코스모스　　　　　　도라지꽃　　　　　　꽃무릇

잎의 패턴도
갖가지

잎과 열매로 동그랗게,
무르익은 가을 표현

도토리를 데굴데굴 굴려
방향 바꿔주기

벌레 먹은 잎을
멋지게 표현한 디자인

앞으로만 날아가는 잠자리는
행운과 승리의 상징

특징적인 몽실몽실한 꼬리를 함께 그려 표현!

가을 이벤트

캐릭터만 그려줘도 생동감이 생겨서 눈길을 끄는 일러스트가 완성된다.
예를 들어 토끼를 그릴 때 폴짝 뛰어오르는 이미지를 떠올리듯,
각 동물의 특징을 파악해서 그리면 GOOD.

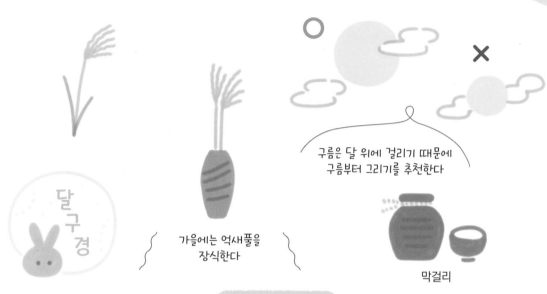

구름은 달 위에 걸리기 때문에
구름부터 그리기를 추천한다

가을에는 억새풀을
장식한다

막걸리

떡방아 찧는 토끼

옛날식 절구 타입

일반적인 절구 타입

찧은 떡을 쭈-욱 늘려서

한가위 보름달

낙엽을 책갈피 대신 끼워 주기

동물의 꼬리를
함께 그리면 더욱
귀여운 느낌!

독서의 계절 가을

직사각형으로 나란히 그리면
책등으로 보인다

예술의 계절

베레모와 팔레트로 화가 분위기 내기

예술의 가을

예술의 가을

그루터기 위에서
지휘하는 귀뚜라미

식욕의 가을

버섯과 밤 같은 가을 음식에는
글씨를 넣을 공간 만들기가 쉽다!

식욕의 가을

몸을 생략하면
간단하게 그릴 수 있다

핼러윈

귀신과 유령, 핼러윈을 대표하는 디자인이 잔뜩.
검정색과 주황색을 이용하다 보니 한 가지 패턴으로 기우는 경향이 있지만,
조합에 따라 더욱 컬러풀한 핼러윈 일러스트가 완성된다!

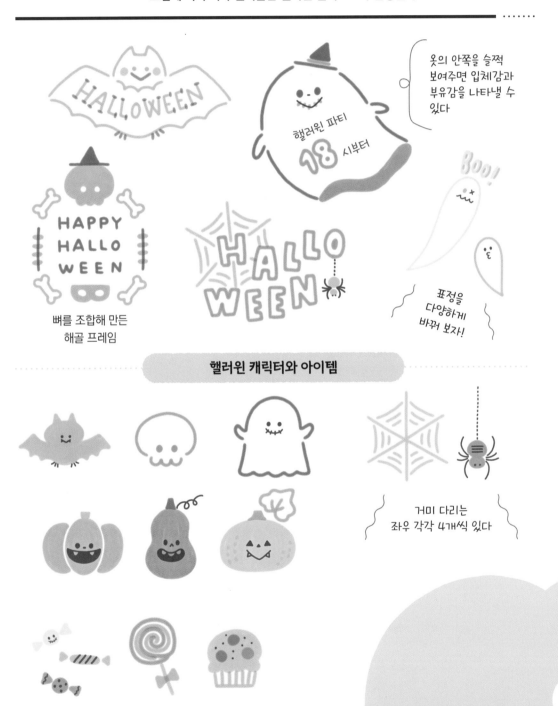

옷의 안쪽을 슬쩍
보여주면 입체감과
부유감을 나타낼 수
있다

핼러윈 파티
18 시부터

뼈를 조합해 만든
해골 프레임

표정을
다양하게
바꿔 보자!

핼러윈 캐릭터와 아이템

거미 다리는
좌우 각각 4개씩 있다

10월의 알림

trcak or treat

마녀의 빗자루를
괘선 대신으로 이용

호박의 입을
크게 그려서
메시지를 넣는다

12:00

역 앞으로 집합!!

기대하시라!

미라의 풀린 붕대나
사신이 든 큼직한 낫도
글씨를 넣는 공간으로
사용하기 좋다!

핼러윈

끈적끈적
흘러내리는 액체로
핼러윈 느낌 UP

HALLOWEEN

BOO OO!

장승처럼 선 포즈와
뒤쪽으로 겹쳐 쓴 글씨로
멋있게 그리자!

필기체로 쓴 글씨를
얼굴처럼 그려서
톡톡 튀게

halloween

115

겨울 일러스트

공기가 차가워지면 생각나는 따뜻한 음식과 겨울에만 만날 수 있는 꽃을
그려보자. 겨울털이 보송보송한 동물 일러스트에 메시지를 첨부하면
마음이 노글노글해지는 건 당연지사.

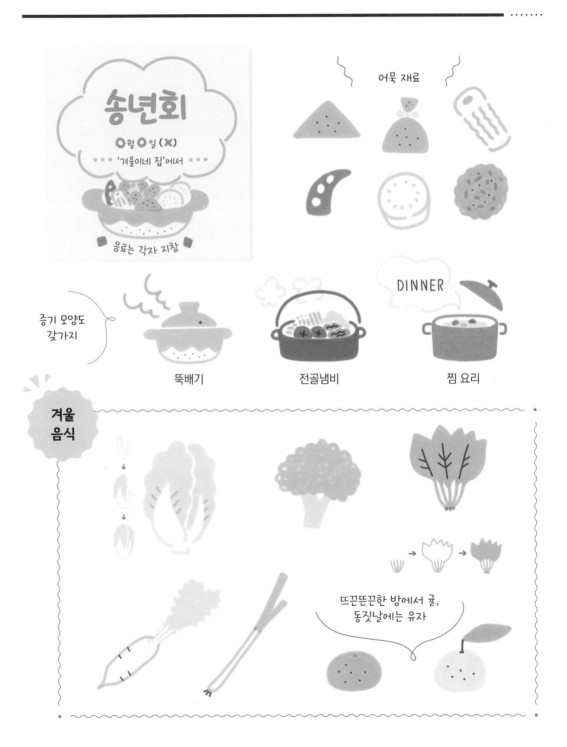

송년회

○월○일(✗)

• • • '겨울이네 집'에서 • • •

음료는 각자 지참

어묵 재료

DINNER

증기 모양도
갖가지

뚝배기　　　　전골냄비　　　　찜 요리

겨울
음식

뜨끈뜨끈한 방에서 귤,
동짓날에는 유자

겨울꽃

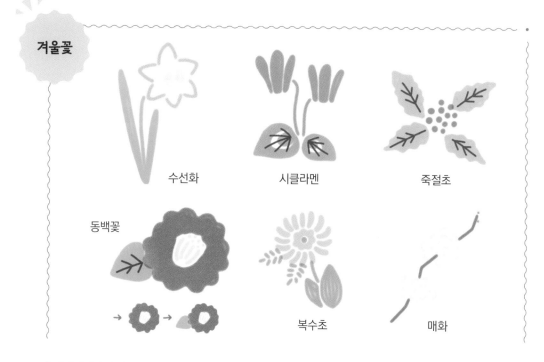

수선화

시클라멘

죽절초

동백꽃

복수초

매화

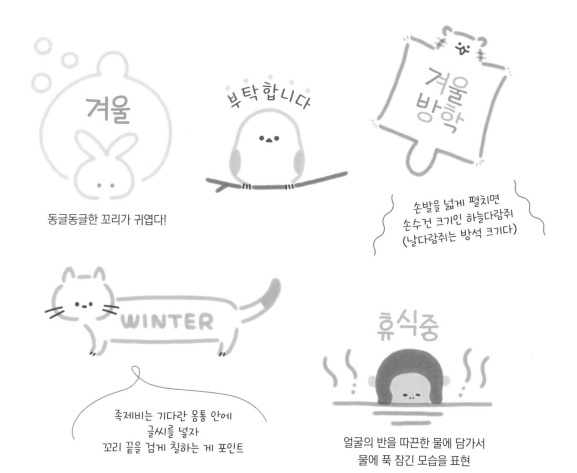

겨울

동글동글한 꼬리가 귀엽다!

부탁합니다

겨울방학

손발을 넓게 펼치면
손수건 크기인 하늘다람쥐
(날다람쥐는 방석 크기다)

WINTER

족제비는 기다란 몸통 안에
글씨를 넣자
꼬리 끝을 검게 칠하는 게 포인트

휴식중

얼굴의 반을 따끈한 물에 담가서
물에 푹 잠긴 모습을 표현

크리스마스

크리스마스 하면 떠오르는 빨강과 초록 조합 이외에도,
겨울 느낌의 물색과 회색을 사용하면 일러스트가 훨씬 풍성해진다.
리본의 테두리를 이용해 화사하게 마무리하면 흥도 UP!

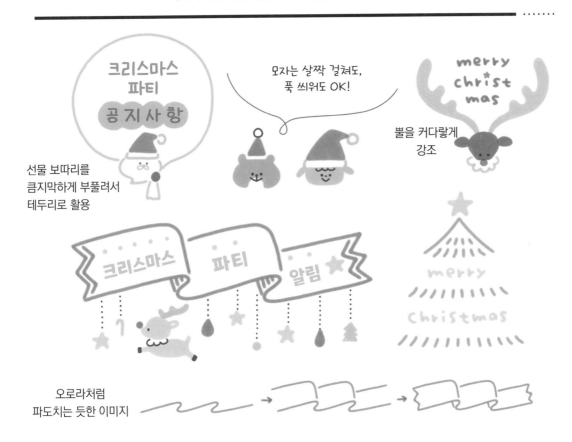

크리스마스
파티
공 지 사 항

모자는 살짝 걸쳐도,
푹 씌워도 OK!

merry
christ
mas

뿔을 커다랗게
강조

선물 보따리를
큼지막하게 부풀려서
테두리로 활용

크리스마스 파티 알림 ★

merry
christmas

오로라처럼
파도치는 듯한 이미지

크리스마스 아이템

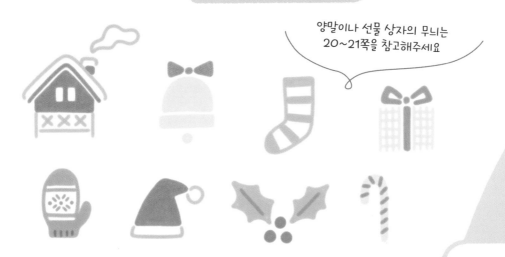

양말이나 선물 상자의 무늬는
20~21쪽을 참고해주세요

리본으로
감싸듯이

호랑가시나무, 솔방울 등으로
내추럴한 분위기 내기

굴뚝에서
빼꼼

물방울 모양의
오너먼트
무늬인 것처럼
글씨를 넣어보자

유럽의 세련된 길거리
지붕 모양에 주목!

목마와 인형도 귀여우니 그려보기를 추천한다

설날

연하장에 그리고 싶은 십이지 동물 캐릭터.
캐릭터 그리기가 어려울 때는 매화꽃이나 소나무처럼 설날 분위기가 나는
디자인을 그려도 좋고, 밝은색으로 꾸민 무늬만 있어도 멋지다.

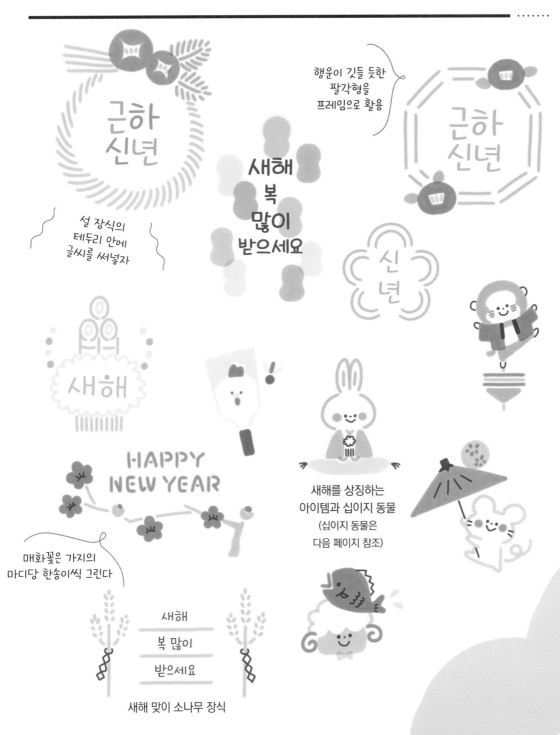

근하
신년

행운이 깃들 듯한
팔각형을
프레임으로 활용

근하
신년

설 장식의
테두리 안에
글씨를 써넣자

새해
복
많이
받으세요

신
년

새해

HAPPY
NEW YEAR

새해를 상징하는
아이템과 십이지 동물
(십이지 동물은
다음 페이지 참조)

매화꽃은 가지의
마디당 한송이씩 그린다

새해

복 많이

받으세요

새해 맞이 소나무 장식

십이지 동물 캐릭터

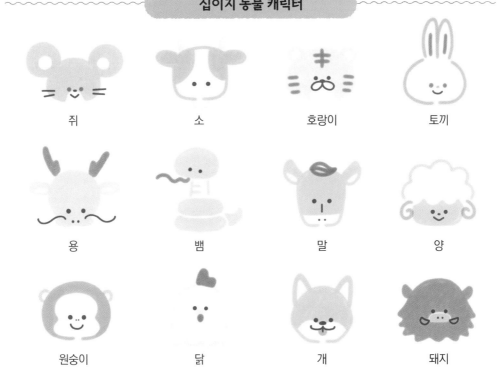

쥐	소	호랑이	토끼
용	뱀	말	양
원숭이	닭	개	돼지

행운의 상징 + 한 글자 디자인

행운을 기원하는 멋진 디자인으로 새해의 기쁨을 전하자!

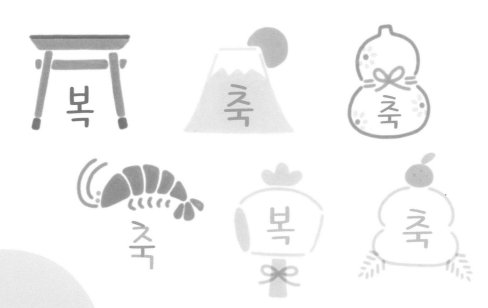

겨울 안부·밸런타인데이

한겨울에 건네는 안부는 겨울 분위기의 일러스트도 좋지만
봄을 미리 느낄 수 있는 모티프로 그려도 OK. 밸런타인데이에는
갈색빛의 초콜릿과 따뜻한 색감의 컬러로 꾸며 마음을 전하자.

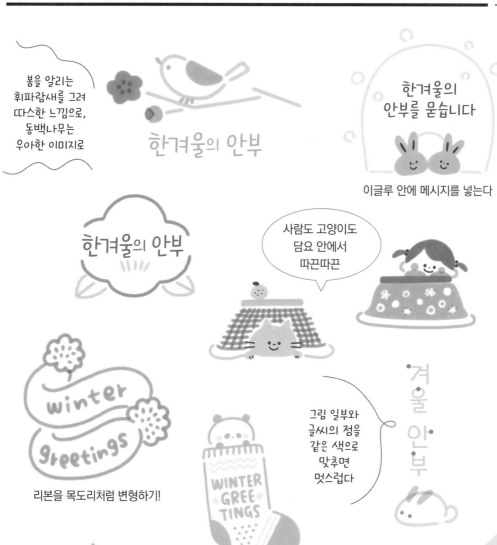

봄을 알리는
휘파람새를 그려
따스한 느낌으로,
동백나무는
우아한 이미지로

이글루 안에 메시지를 넣는다

사람도 고양이도
담요 안에서
따끈따끈

그림 일부와
글씨의 점을
같은 색으로
맞추면
멋스럽다

리본을 목도리처럼 변형하기!

뜨개 용품을 조합해서
테두리처럼 꾸미기

리본 → 하트 순서로 그리자

진득하게 녹아내린
초콜릿 케이크의 단면에
글씨를 써넣자!

다양한
큐피드 모습

화이트데이는
밸런타인데이보다
색깔을 덜 쓴다는 느낌으로
꾸미기

열두 달

맞이하는 달의 이벤트와 이미지에 맞춰 곰곰이 생각해보고 그리자!
숫자 주변으로 일러스트를 덧그려도, 숫자 자체를 일러스트로 꾸미거나
무늬를 그려 꾸며도 모두 사랑스럽다.

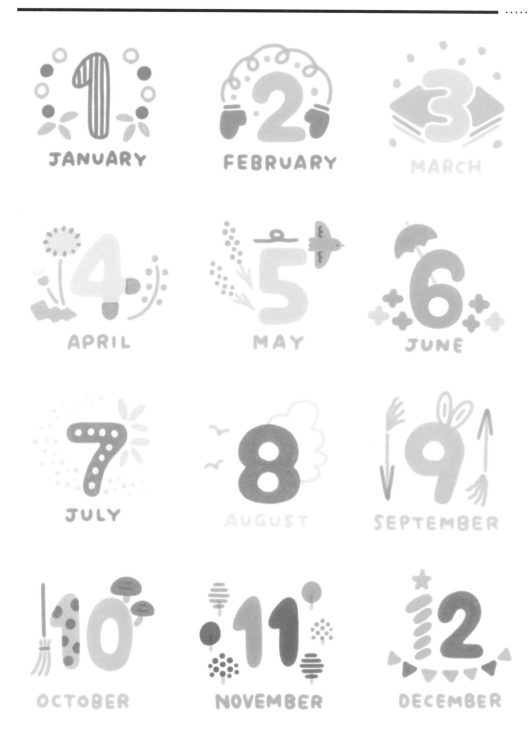

☑ No. **059**

날씨

일기에 날씨를 기록할 때 심플한 날씨 아이콘이 있으면 편리하다.
흔히 떠오르는 마크 이외에도 강풍과 영하 날씨 등을 다양하게 소개한다.

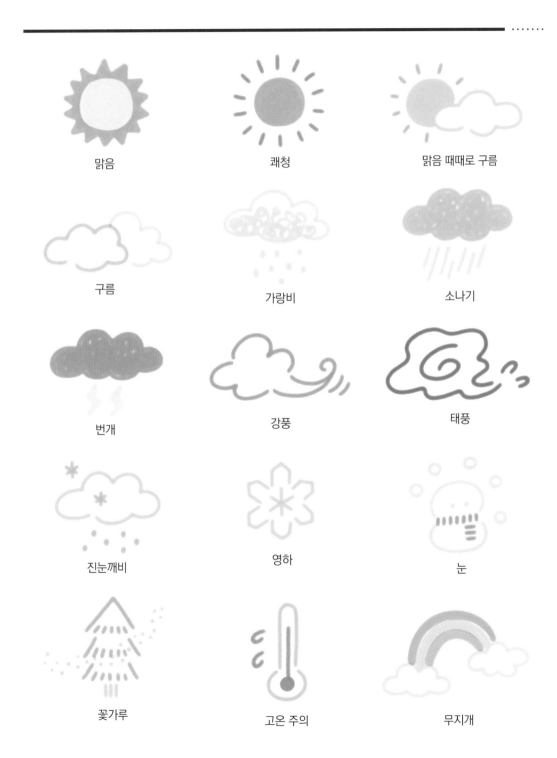

맑음 쾌청 맑음 때때로 구름

구름 가랑비 소나기

번개 강풍 태풍

진눈깨비 영하 눈

꽃가루 고온 주의 무지개

생일·기념일

생일과 기념일을 축하할 때 활용하기 좋고, 여러모로 사용하기 편한 데다
세련되기까지 한 메시지 일러스트. 52~53쪽에서 그린 일러스트와
섞어서 다양하게 꾸미면 금상첨화.

리본을 위로
향하게 그린다

숫자 초로
축하하기

양초에 무늬를 넣어 꾸미기!

축하용
장식끈이라면
이것

교회를 심플하게 표현

풀잎으로 차분한 분위기 연출하기

결혼

축하드립니다

출산

축하합니다

'단 한 번뿐'인
날이기를 바라며
'오래도록 이어지기를
기원하는 기쁜 날'에는
풀리지 않는 매듭 모양으로

'몇 번씩 찾아와도 좋을
경사'에는
풀려도 좋은
나비 매듭으로

생일

기념일

약혼

결혼식

출산

나이와 관련된 이벤트

투표함 이미지

글씨를 맥주처럼

이순(빨간색)

칠순(자주색)

일흔일곱(자주색)

여든여덟(노란색)

아흔아홉(흰색)

팔순(노란색)

구순(자주색)

백순(분홍색)

이사

새집

개업·개점

발표회

표창·수상

Original Japanese title:
**PEN TO MARKER DE KANTAN TSUTAWARU YURUFUWA ILLUST GA
KAKERU HON by Kamo**

© Kamo, FIGNIC 2023

Original Japanese edition published by MATES universal contents Co., Ltd.
Korean translation rights arranged with MATES universal contents Co., Ltd.
through The English Agency (Japan) Ltd. and Danny Hong Agency

마음을 전하고 소소한 일상을 담는
손그림 일러스트

초판 1쇄 2024년 7월 25일
지은이 카모
옮긴이 김은경

펴낸이 박경순
디자인 본문 김수미 표지 강경신

펴낸곳 북플랫
출판등록 제2023-000231호(2023년 9월 12일)
주소 서울시 마포구 토정로 222 306호
이메일 bookflat23@gmail.com
ISBN 979-11-94080-02-2 13650

원서 스태프
디자인 네모토 아야코
DTP 마루하시 가즈타카
촬영 오지마 쇼타
편집 에시마 에이미

• 책값은 뒤표지에 있습니다.
• 파본은 구입하신 서점에서 교환해드립니다.